Inventaire
V 24607

1654.
Ed. 59.

LETTRES

SUR

LE SALON DE 1835.

Imprimerie de Grégoire, rue du Croissant, 16.

LETTRES

SUR

LE SALON DE 1835.

PAR H.-L. SAZERAC.

La vérité avant tout.

A PARIS,

CHEZ L'ÉDITEUR, RUE DE LAROCHEFOUCAULT, N. 24,

Et au Dépôt central de la Librairie, place de la Bourse, n. 5.

PREMIÈRE LETTRE.

25 *février* 1835.

CLOTURE DU MUSÉE. — OUVERTURE DU SALON.

Il y a tantôt deux mois qu'ils ont fermé les portes du Musée, et plus de trois mois encore s'écouleront sans doute avant que l'ordre de les rouvrir ne soit donné! Ainsi, de compte fait, pendant CINQ MOIS, on enlève de gaité de cœur aux élèves l'objet précieux de leurs

constantes études, au peuple la vue si chère des trésors qui nous restent, malgré les restitutions que nous avons dû faire aux rois dont Napoléon avait si souvent ébranlé les trônes ; malgré les barbares dévastations de nos bons amis les alliés !

Et c'est une administration, prétendue conservatrice, qui autorise ces actes de pur vandalisme ; qui agit de la sorte et méconnaît à la fois les intérêts de l'art et des artistes, et ceux mêmes de la métropole du royaume ! car, n'en doutez pas, le Musée royal avec ses Dominiquin, ses Paul Véronèse, ses Raphaël, ses Murillo, ses Vélasquez, ses Rubens, ses Van-Dyck, ses Lesueur, ses Le Poussin, ses Girodet, ses Géricault, offre un attrait assez puissant à la curiosité d'opulens étrangers pour les attirer à Paris ; le Musée est pour beaucoup le but d'un pélérinage. Eh bien ! pendant les cinq éternels mois de cette déplorable vacance, qu'ils viennent, et le but de leur voyage sera manqué ; et la vue de notre galerie de peinture, la plus riche encore de l'Europe entière,

leur sera refusée, parce que tel est le bon plaisir des suprêmes agens aux maladroites mains desquels le gouvernement de nos musées est confié! Imaginez-vous qu'il n'y a pas dans le Louvre assez d'espace pour qu'une place spéciale soit réservée aux expositions annuelles des tableaux de l'école vivante: non, tout est occupé!

Et ce n'est qu'aux dépens des études de tous ces jeunes hommes, de toutes ces jeunes femmes qu'un noble amour de l'art anime, qu'une soif d'apprendre tourmente; ce n'est qu'aux dépens de cette classe studieuse; ce n'est qu'en faisant une sorte d'outrage public aux chefs-d'œuvre que, dieu merci! les destins de la guerre et nos convulsions intérieures nous ont laissés, qu'on nous fait, qu'on nous bâtit une exposition!

Oui, le charpentier et le tapissier sont mis en réquisition pendant deux mois pour accomplir cette profanation. Tous deux, à grands renforts de charpentes, de voliges, de clous, de chevilles, de toile verte, tous deux sont

chargés, par adjudication, de nous dresser un misérable bazar, où viennent, à la suite de quelques articles de choix, s'étaler tant de marchandises de rebut, tant de produits imparfaits que la douane artistique pourrait arrêter à la frontière du Louvre, si la douane prenait la peine d'y regarder!

De ces solennités, qui devraient être consacrées uniquement à la gloire de l'école française, qui devraient ajouter à son éclat, à sa splendeur par le mérite réel des ouvrages reçus, exposés, on ne fait plus qu'une mesquine exhibition, qu'une foire de cadres dorés, de toiles vernies, tant le goût des aristarques est complaisant, tant les exigences de la médiocrité et la coupable politesse des juges travaillent ensemble à faire perdre à ces expositions leur imposant caractère et leur but glorieux!

Et c'est pour un tel mécompte que pendant cinq mois (je le répète, et je le redirais dix fois, que ce ne serait point assez encore), que pendant cinq mois, on ôte à Paris son plus

bel ornement, son grand et magnifique Musée ! Cela ferait rire, si cela ne fesait pas tant de mal ! Ce serait le cas sans doute de faire la triste application d'une phrase devenue fameuse et prononcée dans la chambre élective par un jeune ministre ; mais ses paroles perdraient peut-être de leur sel en passant par notre bouche ; et, d'ailleurs, nous répugnons à nous exposer au reproche de plagiat.

Au reste, à quoi nous servirait d'élever la voix contre de si détestables mesures ? L'usage fait loi, et l'usage, pour certaines volontés, devient bientôt un abus. Toutefois, l'abus tue l'usage, on ne doit pas l'oublier.

Mais quoi ! chez un peuple dont le budget dépasse un milliard, dans une ville dont les revenus sont de 60 à 70 millions, on ne peut donner un palais aux beaux-arts et aux arts industriels ! On ne peut donner aux ouvrages de nos écoles, aux produits de nos ateliers et de nos fabriques, qu'un asile précaire ! Mensonge ! Dites, et nous vous croirons mieux, dites

qu'ainsi vous le voulez. L'argent, les moyens d'exécution, le concours des chambres, rien ne vous manque, si ce n'est la volonté! Pour des constructions provisoires (et à ce titre toujours onéreuses), pour des constructions souvent réprouvées par l'opinion publique, vous avez des fonds immenses, et vos caisses sont à sec dès qu'il s'agit d'élever dans la capitale du royaume un édifice monumental, uniquement consacré aux arts et à l'industrie. Vous obtenez des crédits supplémentaires pour tous les services aussitôt que vous les réclamez, et vous ne demandez rien pour doter la première ville du monde d'un établissement que sollicitent de vous depuis si long-temps mille voix généreuses!

Vous entendez bien mal votre mission: les arts vous rendraient au centuple ce que vous feriez pour eux, en jetant sur vous quelques reflets de cette gloire pure dont ils entretiennent le feu sacré chez nous. Associez-vous donc à eux pour une chose grande, utile, indispensable, et qu'enfin nous puissions

bientôt posséder deux palais, l'un pour l'exposition permanente des chefs-d'œuvre des vieilles écoles, l'autre pour l'exposition des tableaux des écoles modernes et des ouvrages de notre ingénieuse et savante industrie.

Nous vous en conjurons au nom d'artiste, que plusieurs d'entre vous justifient par de bons ouvrages, ne permettez pas qu'à des époques périodiques on place sur *un Van-Dyck* un portrait vermillonné de M. D. — Que sur *un Raphaël* ou *un Rubens*, on fasse peser une page historique de M. B. Que sur *un Claude-le-Lorrain* on jette un paysage de M. L. Enfin, ne souffrez plus qu'on souille tant de richesses par le contact de tant de pauvretés. Que chacun ait sa place. Que là on admire, qu'ici l'on critique; mais que la critique ne puisse au moins s'aigrir encore de l'amertume des regrets.

Voilà ce que nous demandons, ce que nous demandons avec la conscience de la justice de nos prétentions. Mais que font nos plaintes et nos prières? on y restera sourd, car on veut

l'être; car des intérêts d'individus, des vanités d'hommes, des priviléges d'attributions sont engagés dans cette affaire.

Si l'exposition annuelle des tableaux franchissait les barrières du Louvre, elle sortirait du domaine de la couronne; elle ne serait pas dans la dépendance de l'intendant de la liste civile, et livrée aux soins négligens des agens qui reçoivent de cet intendant leur consigne, et de la caisse particulière du roi leurs confortables émolumens.

Si l'exposition annuelle des tableaux avait son palais construit, entretenu aux frais des contribuables, le ministre de l'intérieur, les représentans de la nation auraient le droit de s'immiscer dans l'administration de ce musée, d'en contrôler les dépenses, d'en arrêter le budget. Ils auraient le droit de s'enquérir des mesures prises dans l'intérêt des artistes, de demander compte au jury des motifs de ses jugemens, des causes des exclusions ou des réceptions trop faciles. Cela, sans doute, serait fort légal; cela pourrait porter d'heu-

reux fruits, ruiner des usages surannés, enlever au jury son caractère tout-à-fait féodal arrêter de ridicules prétentions, en soutenir de raisonnables ; mais tout cela serait un progrès, tout cela mettrait en question l'existence de l'aréopage actuel ; tout cela dérangerait la position florissante d'inutiles incapacités ; tout cela troublerait la joyeuse incurie de quelques sinécuristes.

Pour remédier au mal, il faudrait arriver à une question d'hommes, et l'on sait que, dans un pays où tant d'intérêts divers se croisent et souvent se contrarient, les questions de ce genre sont toujours fort ardues et fort difficiles à résoudre.

Nous laisserons donc les hommes comme ils sont ; nous prendrons le temps comme il vient, le Musée comme on nous le prépare ; mais au moins qu'il nous soit permis d'exprimer un vœu bien naturel.

Il existe dans le Louvre de nombreuses salles réservées aux antiquités, aux curiosités de tout genre : ne serait-il pas possible et con-

venable d'y établir les expositions annuelles de peinture, en nous laissant jouir en même temps de la vue des trésors que renferment la grande galerie et le salon carré? Ne pourrait-on pas, au moyen de ces salles diverses, observer une sorte de classification qui ne serait ni sans utilité réelle, ni sans intétérêt piquant dans l'arrangement des tableaux? Là, seraient les pages historiques; ici, les sujets familiers; ailleurs, les portraits; plus loin, les paysages, les marines. Ces réunions partielles de tous les ouvrages d'un même genre, ces dispositions si simples permettraint de soudaines comparaisons, des rapprochemens ingénieux. Ces dispositions rendraient les jugemens des hommes de goût plus prompts, plus sûrs, plus vrais; et l'on ne tomberait plus dans ce tohubohu qui, dans une galerie immense, se déroule avec une complaisance effrayante, même pour l'attention la plus robuste et la curiosité la plus intrépide.

Et puis cette belle collection des anciens maîtres, qui, dans le voisinage des produc-

tions des jeunes artistes, viendrait s'offrir tout d'abord aux studieuses réflexions des hommes qui cultivent ou protégent les arts; croyez-vous que cela n'ajouterait pas à l'éclat de la solennité, à l'intérêt de la fête? Comme il y aurait de quoi étudier! comme il y aurait de quoi jouir dans de telles dispositions! tout serait plaisir et profit.

Rien de tout cela ne sera, et nous nous flatterions en vain d'obtenir quelques améliorations. Nos observations mêmes paraîtront injustes à ceux à qui nous les adressons ; ils n'en feront point un examen assez impartial, assez froid, pour y reconnaître le véritable sentiment qui nous anime. Ils n'y verront qu'une critique injurieuse, attentatoire à leurs priviléges. Ce sera une profanation !

Eh bien! nous aurons fait notre devoir, nous les aurons avertis, notre tâche est remplie: le but de nos intentions est raisonnable, avoué; le besoin que nous signalons est senti de tous.

Marchez donc dans l'ornière profonde où

vous vous enfoncez. Restez-y, puisque vous refusez de suivre une meilleure voie : fermez encore, fermez à tout jamais le Louvre; fermez-le chaque année pendant CINQ MOIS...... au préjudice des étudians, au préjudice de la ville de Paris, au préjudice de nos plaisirs; fermez-le; mais, conséquens avec vous-mêmes, puisque vous nous faites subir une telle nécessité, subissez-la comme nous. Cessez pendant cinq mois d'émarger les états de traitemens de la liste civile : car, pendant cinq mois, vous cessez, de fait, d'être les conservateurs du Musée royal.

Mais le salon s'ouvre; il y faut courir : puissions-nous y trouver d'amples compensations aux rudes privations qu'on nous impose encore!

DEUXIÈME LETTRE.

5 mars 1835.

ASPECT GÉNÉRAL DE L'EXPOSITION.

Rien de plus commun au temps où nous vivons que les théories : personne n'en est avare; chacun a la sienne toute prête, toute fraîchement conçue et chacun se dispute à l'envi le soin de nous donner des enseignemens prétendus neufs; c'est le travers de notre âge !

Mais de ces merveilleux systèmes, fruits souvent d'une imagination malade, ou d'un esprit aussi fat que ridicule; de ces magnifiques utopies qui promettent à la société, soit dans les arts, soit dans la littérature, une régénération complète; de ces opinions si absolues qui se heurtent et se brisent entre elles aussi vite que vite elles naissent au milieu de nous, il ne reste presque toujours que des lambeaux dont on ne peut tirer aucun profit, que des débris qui encombrent la route et arrêtent les progrès de la raison.

D'où vient cette disposition générale des esprits à s'abandonner à des rêveries mensongères? D'où vient ce désir de se jeter dans le vague et l'idéal; ce penchant à s'éloigner de ce qui est, pour chercher dans le vide ce qui ne peut pas être? Serait-ce un vice, un affaiblissement momentané de notre organisation intellectuelle? Serait-ce un malaise moral, résultant de nos institutions sociales, qui jeterait parmi nous cette fièvre pernicieuse, cette inquiétude que rien ne calme, cette soif d'innover que

rien n'éteint? Comment expliquer cette situation; où en chercher la cause?

Cette monomanie de l'extraordinaire qui nous tourmente, qui nous obsède incessamment, a, ce nous semble, de bien déplorables résultats. Elle amène entre le faux et le vrai, le mauvais et le bon, le laid et beau, une lutte de laquelle, malgré tout notre optimisme, nous ne saurions rien atendre d'heureux. Il serait temps que des hommes de conscience et d'énergique talent missent un terme à une crise si contraire aux intérêts de l'art et des lettres. Qu'ils viennent, qu'ils se hâtent; car le mal est si contagieux, il fait de si rapides progrès, qu'il ne sera bientôt plus possible de l'arrêter.

Oui, le besoin de l'extraordinaire est le besoin impérieux de l'époque. Bien qu'il fatigue notre frêle et trébuchante intelligence, nous le cherchons avec avidité; nous le demandons avec insistance, car de lui seul nous attendons quelques fugitives émotions. A ceux qui écrivent comme à ceux qui lisent, il faut main-

tenant de l'extraordinaire; hors de l'extraordinaire, il n'est ni gloire ni salut! Malheur à qui n'a point cette phraséologie nébuleuse —, cette sentimentale et verbeuse métaphysique de salon que quelques beaux esprits de nos jours ont mises si fort en vogue. Toute pensée simple et vraie, exprimée natuellement, a le très grand tort d'être trop facilement comprise : cela ne convient point aux gens du monde. Persuadés que le ciel leur a départi une intelligence supérieure, ils veulent qu'on la mette à l'épreuve, et, du moment qu'ils font de vains efforts pour comprendre l'écrivain, ils l'admirent, ils l'adorent presque. Car celui-là sans doute est un génie rare, puisqu'ils ne peuvent s'élever jusqu'à lui. Et ne croyez pas qu'en cela nous exagérions le ridicule, qu'en cela nous disions rien qui ne soit justifié par les faits; non. Soyez énigmatique dans vos écrits, dans vos tableaux, dans tous vos ouvrages enfin, si vous voulez être accueilli, prôné, vanté, jusqu'à l'enthousiasme; mais si vous vous avisez d'être simple et vrai, vous exciterez un sourire de pitié, et votre livre

sera repoussé jusque dans l'antichambre.

On pourrait prendre gaîment son parti sur cet état de choses; on pourrait s'inquiéter peu du goût des gens du grand monde, si ce goût réagissait moins puissamment sur la littérature et sur les arts; il n'en n'est point ainsi; car ce goût, ce pouvoir oculte et tyranique du monde à la mode, entraîne dans de fausses voies nos jeunes artistes! et malheureusement nous aurons plus d'une fois l'occasion de le faire remarquer dans l'examen critique de l'exposition actuelle. Les défauts que, fût-on doué de la plus bénévole indulgence, il faut signaler dans un assez grand nombre d'ouvrages de l'école moderne appartiennent moins aux peintres eux-mêmes qu'à ceux qui les poussent et qui applaudissent à leurs extravagantes conceptions. Sous l'empire des décisions des salons du faubourg St-Germain ou de la Chaussée-d'Antin, ils suivent les inspirations qui leur viennent de ces aréopages de cour ou de bourse, et n'en achètent les faveurs qu'au prix de leur talent; car ils l'immolent presque toujours

aux fantaisies de leurs orgueilleux Mécènes!

Nous pensons toutefois qu'il est encore des hommes dont le bon sens fait justice de tout ce charlatanisme, de toutes ces prétentions bizarres autant que pitoyables. — On peut être entendu d'eux, obtenir leurs encouragemens, sans aller s'asseoir sur les nuages ou se noyer dans les brouillards; pour eux il faut être clair et vrai avant tout. Pour eux il faut appeler chaque chose de son nom et nettement expliquer sa pensée, sans l'envelopper de ces voiles brillants qui, malgré l'éclat de leurs couleurs, n'ajoutent rien à sa force et bien souvent jettent sur elle de l'obscurité. Ils nous sauront donc quelque gré de résister à l'entraînement commun; ils nous sauront gré de nos allures franches et de nos paroles naïves, et, au moment où nous allons descendre encore dans la carrière, ils s'associeront à nos travaux et soutiendront notre bannière.

Entre l'exposition actuelle et celle de 1834 il n'y a guère de différence que celle du chiffre; dans celle-ci, on comptait 1956 ouvrages

de peinture ou de dessin et 189 de sculpture ; Dans celle-là on en compte 2174 de peinture et 155 de sculpture.

L'avantage numérique reste donc à l'exposition de 1835, à laquelle 235 femmes ont fourni un ample contingent.

A la vue des productions que nous offre le nouveau salon, il est aisé de se convaincre qu'il n'existe aucune unité dans l'école ; il n'y a point de plan arrêté, point de marche régulière observée, point de but généralement avoué ; chacun agit pour soi et par soi. — On procède à des essais ; on cherche un terrain sur lequel on puisse fonder ; voilà tout. L'école est véritablement à une époque transitoire ; elle souffre de toutes les douleurs d'une longue crise ; mais enfin un enfantement se prépare : espérons qu'il sera tel que l'art de la peinture en recueillera profit et gloire.

Le salon, dans son ensemble, et malgré les disparates étranges que l'on reconnaît dans ses détails, offre un aspect assez beau et d'un caractère assez grave. Il y a quelques.

œuvres capitales d'une grande conception et d'une belle exécution; et, parmi les tableaux d'un ordre moins élevé, il y a aussi des créations pleines de charme et d'intérêt. Que quelques artistes, se confiant à la puissance de leur renom, que quelques autres, pâles imitateurs des modèles préconisés par la mode, toujours inconséquente dans ses amours comme dans ses répugnances; que ces artites, disons-nous, restent stationnaires; tant pis pour eux! Il n'en est pas moins vrai que le plus grand nombre marche, et marche en avant; nous nous plaisons à le constater. Il est juste de tenir compte à cette studieuse jeunesse de son ardeur, de son émulation, de son goût même, qui, s'il manque de pureté quelquefois, est empreint bien souvent d'une piquante originalité. On peut sans doute reprocher à l'école nouvelle de négliger trop la forme; mais elle a une chaleur de pinceau, une énergie de coloris dont les émules de David ne connurent point les précieux mystères. Quoique de doctes *jugeurs* n'attachent à cette

partie du métier qu'un médiocre prix, nous déclarons bien franchement que, sans la couleur, les plus beaux ouvrages de peinture restent incomplets. — La science de la couleur a comme une autre ses difficultés; elle demande autant d'intelligence, autant d'étude de la lumière et de la nature que le dessin des contours.

Les artites de notre époque ont mieux compris que ceux de l'empire les ressources que présente la couleur, les avantages qu'on en peut tirer. Reconnaissant peut-être leur impuissance à rendre à la peinture ce grandiose de formes, de pensées, que les Poussin, les Lesueur, et David, après ces grands maîtres, lui avaient données, ils ont cherché dans la couleur cette magie des oppositions, cette vie, cette animation, qui a porté si loin et si haut la réputation des anciennes écoles d'Italie. Encourageons donc leurs efforts, et, du premier mot, ne condamnons point leur palette à rester muette et froide sous leurs pinceaux.

Sans doute il en est quelques-uns qui font

un étrange abus de la couleur, et qui, sans en calculer les effets, sans en méditer l'harmonie, la répandent sur leur toile à pleines vessies ; qui le croirait! ils trouvent de stupides admirateurs qui s'extasient, se pâment devant des échantillons de cinabre, d'ocre, de bitume ou de cobalt. Les ouvrages de ces messieurs sont bien propres, nous en convenons, à ravir au coloris son prestige enchanteur, et certes si quelque chose pouvait en dégoûter, ce serait l'emploi qu'ils en font.

Mais revenons à l'exposition :

La peinture historique n'y tient, comme dans celle de 1834, qu'une étroite place; et, du très petit nombre d'ouvrages qu'elle nous présente dans ce genre, il n'en est qu'un bien plus réduit encore dont les auteurs puissent aspirer à de justes éloges.

Les sujets familiers, devenus en quelque sorte un besoin de la population actuelle, se déroulent sur les murs du Louvre, nombreux, divers, et souvent du choix le plus heureux.

Mais les portraits de toute dimension, à

l'huile, au pastel, à l'aquarelle, à la mine-de-plomb, sont en majorité. Il y a privilége pour eux; le jury n'a vraisemblablement aucun droit de saisie sur tous ces fades personnages qui pénètrent en foule dans les salons du Musée au retour de chaque exposition. S'il en était autrement, il les appréhenderait au corps et les forcerait à battre en retraite.

Les paysages ne se font pas désirer non plus: il y en a de toutes les tailles et de toutes les nuances, de verts, de gris, de rouges, de safranés, de violets, de bleus : c'est la carte entière du commis voyageur d'une manufacture de Louviers!

Cependant, au milieu de ce mélange de tant d'œuvres indigestes, de tant de productions indignes de toute critique raisonnée, de belles pages, des pages charmantes, viennent çà et là consoler les regards et réchauffer les espérances de ceux qui nourrissent pour la peinture un amour pur et sacré.

Une excursion trop rapide sous les voûtes du Musée ne nous permet point aujourd'hui

de faire de ces ouvrages une analyse complète. Pour les juger avec conscience, il nous faut les revoir encore. Nous les signalerons seulement à l'attention de nos lecteurs par des courtes indications du livre.

Les funérailles du général Marceau, par M. Bouchot;

Les derniers momens de la famille Cenci, par M. Schopin;

La Francisca di Rimini, admirable création de M. Ary Scheffer;

Anne d'Autriche au monastère du Val-de-Grâce, page étudiée et vraie des misères d'un ménage royal, par M. Beaume;

Boissy d'Anglas, par M. Vinchon;

Un coup de vent dans la rade d'Alger, épisode maritime plein de drame et d'un large effet, par M. Gudin;

Jeanne d'Arc conduite au supplice, chronique vivante, écrite par le pinceau suave et pur de M. Henry Scheffer;

Les Natchez, par M. E. Delacroix.

La fuite de la reine d'Angleterre, par M. Desmoulins;

Une délicieuse *Etude de jeune fille*, par M. Amiel;

La vieille de Surène, par M. Franquelin;

De beaux et riches paysages de MM. Jolivard, Giroux, Cabat, André, Dupré et Dagnan; des intérieurs de MM. Renoux, Dauzats et Danvin; des marines de MM. Mozin et Garneray;

Plusieurs portraits historiques, dessinés à la galerie de Versailles, parmi lesquels se font remarquer surtout ceux du *Maréchal de Rantzaw*, par M. Alaux; d'*Alexandre Beauharnais*, par M. Rouget; du *Connétable comte de Sancerre*, par M. Ziegler; du *Duc de la Meilleraye*, par M. Mauzaisse, et beaucoup d'autres encore dont nous aurons l'occasion de parler dans le cours de ces lettres;

Voilà ce qui répand un assez vif attrait sur l'exposition, voilà ce qui lui donne une physionomie assez animée, pour qu'on s'en occupe avec un véritable intérêt.

Et n'oublions pas que cet intérêt s'accroît de la présence inattendue d'un maître qui,

chargé de couronnes et de palmes, entre dans la lice, non pas pour y disputer quelques lauriers, dont il a fait, en d'autres temps, de si glorieuses moissons, mais seulement pour s'y retrouver avec l'élite de nos jeunes artistes, dont il a dirigé, dont peut-être il dirige encore les travaux. Fier de les avoir vus grandir dans son atelier, il vient parmi eux jouir de leurs triomphes et les partager. La réaparition de M. Gros au salon de cette année, de quelque façon qu'on la considère, est une bonne fortune pour ceux qui étudient les progrès de l'art ou ses vicissitudes ; pour ceux aussi dont la curiosité a besoin d'être aiguisée.

Mais, indépendamment des ouvrages dont nous venons de donner une nomenclature succincte, il en est un qui excite un enthousiasme tel que, jamais peut-être de mémoire d'homme, on n'en vit de semblable et de si singulièrement exprimé. Les claqueurs de tous les théâtres de Paris et de la banlieue sont (qu'on nous passe la trivialité du mot en faveur de la justesse de son application) *en-*

foncés par les fanatiques admirateurs qui se pressent à l'entour d'un tableau de petite dimension. Le sujet de ce tableau est un de ces crimes politiques dont la famille de Catherine de Médicis ne fut jamais avare : c'est l'*Assassinat du duc de Guise au château de Blois*, et l'auteur de ce tableau est M. Delaroche.

Vous dire ici d'où peu naître ce sauvage intérêt manifesté si brutalement nous serait vraiment impossible. Nous attendrons donc que cette surabondance d'admiration soit un peu écoulée pour nous occuper sérieusemet de cette nouvelle production du peintre de *Jane Gray*.

Après avoir parcouru les deux salons et la grande galerie, où sont exposés tous les ouvrages de peinture, nous sommes descendus dans les salles réservées à la sculpture. Sous le rapport de la quantité, sous le rapport de la qualité, cette partie de l'exposition est fort inférieure à celle de 1834. Cependant, elle n'est pas entièrement dépourvue de morceaux d'un mérite réel, et les artistes estimables qui y ont

attaché leurs noms doivent être assurés que notre critique sera toute d'affection.

Nous reviendrons incessamment au salon ; car nous avons pris des engagemens que nous tenons à remplir ; mais nous n'en sortirons point aujourd'hui sans dire à Messieurs de l'aréopage artistique que nous eussions eu mille bénidictions à leur donner, si, plus soigneux des intérêts de notre école, moins indifférens aux angoisses des pauvres critiques, ils eussent, par un arrêt solennel, expulsé du Louvre quelques centaines de portraits ; ces tristes familles prolongent indéfiniment une galerie déja bien longue et dont l'étendue se fait d'autant plus péniblement mesurer en cette circonstance, que, dans un espace immense, on marche de déception en déception. C'est pitié de mettre nos jambes et nos yeux à une si rude épreuve.

Imprimerie de Grégoire, rue du Croissant, 16.

TROISIÈME LETTRE.

12 mars 1835.

STATUTS DU MUSÉE. — M. LÉOPOLD ROBERT.

Nous n'irons pas aujourd'hui au Musée. Livré à de trop vives préoccupations, nous n'apprécierions point d'une manière convenable les beautés de détail des ouvrages dont nous avions l'intention de nous occuper dans

cette lettre. C'est toujours de l'administration, de ses exigences, de ses rigueurs, qu'il faut, bien malgré nous, vous entretenir encore.

Il n'y a point de loi si sage, d'ordonnance si excellente, de réglement si utile qui n'ait son côté faible, sa lacune imprévue, ses difficultés dans l'application. On jette sur le papier de beaux et nombreux articles, rédigés fort savamment dans l'argot judiciaire, ou dans le langage officiel et dogmatique des bureaux; les rapports sur ces lois, sur ces réglemens promettent d'immenses bienfaits; ils sont fort pompeux, fort pesans, fort chargés d'interminables considérans; enfin, tout y est prévu, hors ce qu'il fallait absolument prévoir.

Mais tous ces rapports, tous ces projets de législatures nouvelles, ou de statuts intérieurs et réglementaires, sont l'ouvrage d'hommes, et, en général, de médiocres commis, dont la vue bornée n'embrasse qu'un étroit horizon. De là, toutes ces compilations indigestes, toutes ces imparfaites résolutions, au bas desquel-

les on lit le nom du souverain, ou celui d'un ministre irresponsable.

Ceci une fois établi, et on ne nous contestera pas sans doute que cela ne le soit véritablement, pourrait-on s'étonner que les statuts qui régissent le Musée n'eussent pas aussi leurs lacunes, fruits de l'imprévoyance ou de la légèreté bureaucratique? Si ces statuts étaient sans défauts, ils nous causeraient une bien plus étrange surprise. Nous n'accusons point M. l'intendant de la liste civile d'avoir approuvé avec trop d'irréflexion ou d'indifférence le travail de ses agens. Il est chargé de si nombreux détails! Ses hautes fonctions l'astreignent à tant de devoirs! Ses obligations de citoyen et de colonel réclament de lui tant de soins! L'épargne de la caisse royale occupe si exclusivement sa sollicitude, qu'il a bien pu ne pas s'enquérir de tout ce qui devait nuire aux intérêts des artistes dans le texte des réglemens qu'il a sanctionnés.

Or donc, si ces réglemens disent en termes formels que *nul ouvrage d'art ne sera reçu*

aux expositions annuelles, s'il n'est mis sous les yeux du jury avant le 15 février de chaque année, c'est que M. l'intendant n'a vu qu'un côté de l'article réglementaire.

Il faut gourmander la lenteur de certains peintres, de certains statuaires, qui, sans cela, écouteraient trop les conseils de la paresse. Il faut tenir en haleine leur émulation pour qu'ils ne s'abandonnent pas trop volontiers au *far niente* de la ville, aux poétiques loisirs des champs, à la musarderie rieuse de l'atelier, aux douces et rêveuses causeries des salons. Il faut absolument un réveil-matin qui fasse, incessamment et à grand bruit, résonner l'heure de l'exposition à leurs oreilles. Pour ceux-là, le réglement est nécessaire, excellent.

Pour ceux qui expédient en une journée un portrait en pied, comme le peut faire tel industriel, dont le nom viendra plus tard et à l'occasion se présenter à notre plume, pour ceux qui *bâclent*, et qu'on nous passe le mot en raison de l'emploi qu'on en a fait déjà dans une assemblée délibérante, pour ceux

qui bâclent, en moins de trois semaines, un tableau bigarré de mille couleurs, orné de soixante figures inertes; pour ceux-là, disons-nous, le réglement est inutile, car ils sont toujours prêts. Ils ont bien à faire de vos dix mois! C'est dix fois plus de temps qu'il n'en faut pour produire ces cadres chétifs qui font le désespoir des gens de goût et que réprouvent tout haut les artistes consciencieux dont, grâce à Dieu! notre école n'est point encore dépourvue.

Mais pour les hommes d'un talent élevé, qui mûrissent une pensée avant de l'écrire, qui épurent, qui châtient leur style, pour rendre cette pensée plus belle, plus grande, avant d'oser la mettre au jour; pour ceux qui, jaloux de leur réputation autant que de la gloire de l'art auquel ils consacrent les longues heures de leur vie toute de labeur, pour ceux-là le réglement est incomplet, gênant, absurde, impitoyable.

Eh quoi! parce qu'un ouvrage de mérite n'aura pas été rigoureusement achevé dans

le délai déterminé par les hauts justiciers du Musée royal, parce qu'il n'aura pu paraître à la barre de leur tribunal suprême au jour donné par l'assignation, parce qu'enfin le grand artiste, l'artiste consciencieux et de génie ne sera venu frapper à la porte du temple que le lendemain du terme fatal, usant contre lui d'une fin de non-recevoir, la porte lui sera fermée! Ah! certes, c'est là faire un étrange abus de la règle, c'est montrer un rigorisme pédantesque et bien niais! C'est le cas, ou jamais, de dire avec M. Viennet : La légalité nous tue!

Des objections plus ou moins fondées, plus ou moins spécieuses ne manqueront pas d'arriver. Les uns diront : « La règle est égale; elle doit l'être pour tous : c'est une charte qu'on ne peut pas enfreindre sans bleser le plus grand nombre par une partialité trop manifeste. »

Les autres soutiendront que l'administration du Musée n'est pas apte à juger du mérite des ouvrages; qu'elle ne peut les accueillir

ou les repousser sans une décision formelle du jury ; qu'en agissant autrement, elle empiéterait sur les droits de ce jury, et que, la session de ce tribunal suprême étant close, il n'y a plus lieu de la rouvrir.

Le plus grand nombre enfin nous criera, de toute la force de ses poumons, que tolérer l'arrivée tardive d'un tableau au Musée, que permettre à l'artiste de se faire attendre, c'est mettre en péril les intérêts de tous ; c'est froisser l'amour-propre de tous : car le public, inconstant, frivole et déjà blasé par huit ou quinze jours d'exhibition, n'aura plus d'yeux que pour le dernier venu.

A tout ceci nous répondrons :

Oui, c'est un devoir de respecter les chartes, de les observer religieusement ; mais quand, sans léser l'intérêt de la multitude, on peut faire une concession au talent, c'est éteindre l'émulation ; c'est, nous disons plus, nuire à l'intérêt bien compris, bien entendu des beaux-arts, que de ne pas la faire.

Oui, l'administration ne peut pas décider

de la réception d'un ouvrage sans le concours du jury; mais quand une exception de la nature de celle qui nous occupe est hautement réclamée, l'administration doit spontanément convoquer les juges naturels de l'artiste; en les associant à un acte de noble justice, elle ne fait sans doute qu'aller au-devant de leurs désirs.

Oui, les regards de la multitude seront pour l'ouvrage du dernier venu; mais si cet ouvrage ne remplit pas les conditions de beautés, d'invention et d'éxécution que le goût et l'art demandent aux œuvres de l'imagination, la multitude se détournera du dernier arrivé, et reportera son admiration vers les tableaux qui l'auront déjà excitée. Le nouvel exposant sera traité comme ce jeune fat et cette femme capricieuse qui, pour faire quelque effet, arrivent avec fracas dans leur loge au second acte de la *Juive*: on les regarde d'abord, puis on se plaint, on murmure, et si par malheur ils ne se font pas bien vite oublier, et cherchent encore à distraire l'attention des specta-

teurs, un cri de *à la porte!* se fait entendre!

Voilà ce que nous répondrons à toutes les objections, ce que nous opposerons à tous les scrupules.

Il n'est pas possible que les Forbin, les Granet, artistes eux-mêmes, artistes recommandables à tant de titres, ne s'élèvent pas, comme nous, contre l'inflexibilité ridicule du réglement. Il n'est pas possible qu'ils n'en demandent point la révision, afin d'obtenir des concessions réclamées par l'intérêt des peintres et celui du public. Car ce pauvre public est assez souvent privé de la vue de vrais chefs-d'œuvre, pour que, quand par hasard on lui en adresse un, on ne le dérobe point à ses yeux. Oui, MM. de Forbin, Granet et avec eux tout ce que l'école renferme d'hommes généreux, tout ce que les académies comptent de savans et de peintres illustres, demanderont à M. le comte de Montalivet une tolérance nécessaire, indispensable pour la réception des ouvrages à l'époque des expositions annuelles.

Au reste, pour que le public soit juge et se prononce avec nous dans cette question, nous allons raconter simplement les faits.

Léopold Robert est à Venise; il parcourt l'Italie, il y cherche des inspirations neuves; il y étudie les grands maîtres des anciens temps et la nature nouvelle, et les peuples, et leurs mœurs, et leurs habitudes, et leurs costumes; enfin il remplit glorieusement sa mission d'artiste, de peintre et de poète. — Il achève, à la fin de décembre, un ouvrage capital digne en tout des *Moissonneurs*, si même il n'est supérieur à cette production. — Son tableau part d'Italie, arrive à Lyon le 2 février, et poursuit aussitôt sa route sur Paris. — La lettre de voiture est expédiée au correspondant de M. Léopold Robert; celui-ci, par prévision, donne connaissance à l'administration de l'envoi, et lui en met sous les yeux l'irréfragable preuve; mais, par un de ces accidens si communs, par un de ces retards si ordinaires dans les services de roulage, même *accélérés*, le tableau de Robert n'arrive à Paris

qu'après l'ouverture du Salon, et il n'y peut trouver place!

Non, cela ne peut pas être, cela ne sera pas: car la rigide observation des réglemens serait en cette circonstance une injustice criante. — L'artiste a rigoureusement accompli toutes les conditions qui lui étaient imposées. — Voudriez-vous le rendre responsable d'événemens indépendans de sa volonté, contraires même à cette volonté, et d'ailleurs si funestes à ses intérêts? Non, vous ne le voudrez point, et, sans y être invité, M. de Montalivet donnera l'ordre de recevoir au Musée, de placer dans le voisinage de *Françoise de Rimini* de Scheffer, les *Pécheurs* de Robert.

Nous avons vu ces pêcheurs, grâce à l'obligeante courtoisie d'un homme ami des arts autant qu'il est aimé lui-même des artistes (1); il a bien voulu nous ouvrir ses salons, où se portaient en foule des femmes élégantes et des hommes de tout âge et de tout rang: tous admiraient, car en consience l'ou-

(1) M. Marcotte d'Argenteuil.

vrage de Robert mérite bien d'être admiré!

La matinée est belle, dirons-nous en prose, comme le dirait en vers lyriques un immortel d'hier, M. Scribe, la matinée est belle: une famille entière de pêcheurs, une tribu du sang de Masaniello est sur le rivage, préparant son départ.

Là, sur la gauche, sont de jeunes hommes au teint halé, aux regards fiers et pénétrans. Ils réparent, renouent leurs filets, et mettent en état les gréemens de leurs frêles embarcations; à l'autre extrémité, sont des femmes. L'une d'elles, chargée d'ans, est assise; c'est la mère de trois générations. Sa figure sybillique est empreinte d'une sombre pensée. — Elle s'occupe de l'avenir! La mort bientôt la séparera peut-être de ses beaux et nombreux enfans, ou bien les caprices de l'onde mettront en péril tant d'êtres qui lui sont si chers. Près d'elle, debout, est une jeune mère, qui presse entre ses bras son nouveau-né. Sa sœur est à ses côtés. Ce n'est point par la beauté raphaëlique que ces deux têtes de fem-

mes se font remarquer; mais c'est par cette pureté de traits, par cette suavité de contours qui impriment au visage des paysannes italiennes une physionomie si belle et si élevée. Enfin, au milieu des jeunes pêcheurs et des femmes, un homme, dont le front est plissé moins par les ravages de l'âge que par les efforts continuels d'un pénible travail, interroge du regard et les cieux et les eaux ; sa voix sans doute se fait entendre des barques qu'à peine on découvre à l'horizon : cet homme, c'est le père, c'est le chef de la petite colonnie. Il ordonne, il commande, et chacun lui obéit comme sans doute naguère il obéissait lui-même au vieillard, chargé de courges, que l'on voit près de lui. Aux pieds de cet homme, si robuste et si puissant, se pressent deux enfans dont la ravissante figure, dont l'expression naïve forme, avec la mâle sévérité des grands traits de leur aïeul, une opposition aussi riche de pensée qu'heureuse d'effet. — Tel est à peu près le personnel de ce tableau où s'offrent, avec leur caractère indélébile,

leurs inclinations particulières, les quatre âges de la vie. Mais toutes ces figures ont pris sous le pinceau de M. Robert une vigueur si forte, une douceur si charmante, une poésie si vraie, que vainement nous entreprendrions d'exprimer ce que la vue d'une telle œuvre produit sur l'esprit et sur l'imagination. Cependant nous trouvons dans la pose des jeunes hommes quelque chose qui sent encore un peu le drame de l'atelier. C'est un reste de goût académique, un dernier souvenir de l'école! — Nous remarquons aussi que les teintes du ciel, argentées et presque froides, quoique fort transparentes et fort lumineuses, ne sont pas assez en harmonie avec le vigoureux et chaud coloris des figures. Si ces observations paraissent puériles à l'auteur des *Pêcheurs*, il y verra du moins la preuve de la conscience avec laquelle nous avons apprécié son nouvel ouvrage, et la sincérité de nos éloges l'en flattera davantage peut-être.

Au reste, tout dans ce tableau est rendu avec précision. Les moindres détails y sont

étudiés avec une scrupuleuse fidelité. Les têtes, les mains peintes et modelées avec une rare fermeté, les étoffes de laine traitées d'une manière large, un coloris brillant, un dessin pur, tout cela fait des *Pécheurs* une œuvre à part, et qui, nous le répétons, est peut-être supérieure aux *Moissonneurs*, ne serait-ce même que sous le rapport de l'ordonnance, qui présente de fort belles lignes, et où l'on ne retrouve point cette forme pyramidale que la critique avait blâmée, non sans quelque raison, dans ce dernier tableau.

Tels sont les *Pécheurs*. Tel est l'hommage que nous offre cette année M. Robert. Ce serait une dérision, une insulte cruelle, que de ne pas le laisser arriver à la place où mille voix l'appellent déjà (1).

(1) M. Paturle vient d'acheter ce tableau 15,500 fr. M. de Portalès presqu'aussitôt en a fait offrir 20,000 fr. On assure que M. Paturle se propose d'exposer chez lui ce bel ouvrage au profit des pauvres. Nous souhaitons pour ceux-ci que cette intention se réalise, car la recette ne peut manquer d'être abondante.

P. S. — 13 *Mars.* — Au moment où l'on imprime cette lettre, nous apprenons, que, pleins de cette généreuse sympathie qu'éprouvent des hommes de talent pour un de leurs émules, les artistes les plus distingués ont tous demandé et obtenu l'admission du tableau de M. Robert à l'exposition. Cet empressement fait autant d'honneur à ceux qui le manifestent qu'à celui qui en est l'objet.

QUATRIÈME LETTRE.

23 mars 1835.

MM. BOUCHOT, VINCHON, SCHOPIN, ARY SCHEFFER, BEAUME,
HENRI SCHEFFER, GROS, GIGOUX.

Juger maintenant, c'est aimer ou haïr. On n'écoute que ses affections ou ses antipathies, et c'est sous l'influence des passions les plus contraires que notre esprit agit. Partout il y a division, dans les arts comme dans la politi-

que. Là est un camp, ici en est un autre; là flotte une bannière, ici une autre bannière s'élève. — On s'oberve avec inquiétude; on se compte et l'on se dit avec joie : mon parti est le plus fort; avec effroi : il est le plus faible!

Dans tout cela, l'intérêt particulier seul se meut : seul il absorbe les idées de tous : seul il rend insensés les plus sages : seul il enfante le mal dont les arts, ce dont les hommes, qui échappent à l'épidémie de la camaraderie, se plaignent ensemble et si justement !

On vante celui-ci, on dénigre celui-là. Est-ce pour ses ouvrages? non. On ne prend pas la peine de les regarder. — L'un est enrôlé dans les rangs des romantiques, l'autre dans ceux des classiques : voilà toute l'affaire. Un journal portera le romantique aux nues et traînera le classique dans la boue. Un autre journal se jettera dans l'excès contraire. *Le côté droit, le côté gauche,* voilà toute la réthorique des aristarques actuels. — On met au néant tous les principes, toutes les règles. On s'embar-

rasse peu du talent quel qu'il soit : on ne s'oc-
cupe que des engagemens pris avec son parti
et l'on n'a rien plus à cœur que de les remplir,
quoi qu'il puisse en coûter au bon sens. Cela
est triste à penser, et pourtant cela est. Osez
donc faire de la critique raisonnée au milieu
de fous, d'énergumènes qui ne veulent pas
vous entendre et qui vous jetteront à la tête
les pierres qu'ils allaient se renvoyer.

Quand viendra donc le temps où toutes ces
querelles, toutes ces passions effervescentes,
toutes ces erreurs funestes s'effaceront devant
la saine raison ? Faudra-t-il attendre quelques-
unes de ces grandes catastrophes, de ces
fléaux imprévus, de ces horribles commo-
tions qui bouleversent ou ravagent le pays
tout entier, pour amener chez nous ces résul-
tats si désirables et si désirés ! Mais alors il
sera trop tard. A quoi vous servira de vous
tendre la main, quand le cercueil s'ouvrira
pour vous recevoir tous ensemble, quand tous
ensemble vous tomberez sur l'arène où vous
vous serez livrés de si longs et de si dange-

reux combats. — Si vous n'êtes point amis, soyez du moins de loyaux ennemis. Reconnaissez le bien où il est, poursuivez le mal où il se présente, et ne forcez plus votre conscience d'artistes à se taire en face de vos intérêts d'homme, de votre orgueil individuel.

Mais ici je m'arrête. — L'avenir est à vous, il est à moi. N'éternisons point d'inutiles disputes et travaillons tous dans un seul intérêt, dans celui des beaux-arts. Alors, vous peintres, nous critiques, nous pourrons nous rencontrer sur le même terrain sans être dans la nécessité de nous refuser notre mutuelle estime.

Ces pensées me préoccupaient hier, au moment où je m'acheminais vers le Louvre, après avoir entendu les paroles amères de quelques jeunes gens qu'un malheureux instinct pousse à déprécier à tort et à travers tout ce qui n'est pas le fruit de leurs œuvres ou de celles de leurs amis.

Mais vous réclamez de moi des confidences d'un autre genre. Vous voulez commencer

avec moi l'examen de cette grande exhibition.
Soit. — M'y voici. — Venez.

M. Bouchot tient (je parle sans figure) une assez large place au Salon pour que tout d'abord sa vaste composition attire nos regards. Mais il est juste de dire que c'est moins son étendue que son mérite qui lui vaut cet hommage spontané.

En vous arrêtant devant les *funérailles de Marceau*, des jours de gloire, déjà bien loin de nous! reviendront à votre mémoire et vous attacheront davantage à cette imposante scène qu'a retracée le pinceau de M. Bouchot.

Marceau est un de ces noms historiques qui, avec celui des Hoche et des Kléber, brille d'un immortel éclat. Marceau fut l'ami, le compagnon d'armes de Kléber, comme lui fier, généreux et juste, il emporta comme lui les regrets de l'armée et ceux du pays tout entier.

A vingt ans, déjà depuis trois années soldat dans le régiment de Savoie-Carignan, et,

devenu sous-officier, il embrassa avec ardeur la cause et les principes de la révolution. — Il fit, en 1792, une campagne dans l'armée de Lafayette. — Plus tard, un acte de dévouement envers le conventionnel Bourbotte, qui eût été immolé par les royalistes au moment où ceux-ci s'emparaient de la ville de Saumur, attira sur Marceau l'attention du gouvernement. Il fut promu au grade de général de brigade. Il était alors à peine âgé de 23 ans. Vaincus par lui, les Vendéens admiraient sa bouillante valeur et son humanité.

Nous ne le suivrons point sur tous les champs de bataille ni dans toutes les circonstances où il donna des preuves du plus intrépide courage, de la plus haute intelligence, de la résolution la plus prompte et la plus ferme : qu'il nous suffise de répéter ce que Kléber, digne appréciateur du mérite militaire, disait de son ami: « Je le disputerai à qui l'on » voudra pour former un siége ; mais je n'ai » jamais connu aucun général capable com- ». me Marceau de changer avec sang-froid et

» discernement un plan de bataille sur le ter-
» rain même. »

Attaqué par le général Hotze dans la forêt d'Hochsteinbach, Marceau y fut blessé mortellement d'un coup de carabine tiré par un soldat tyrolien. Trois jours après, il expira au château d'Altenkirchen, à l'âge de 27 ans. On l'inhuma avec pompe au bruit de l'artillerie des deux armées française et autrichienne ; car amis et ennemis se disputaient l'honneur de lui rendre les derniers devoirs. Kléber dessina lui-même le monument que lui élevèrent ses frères d'armes, et le premier des magistrats de Coblentz prononça son oraison funèbre qu'il termina ainsi : « Il ne séduisit
» point nos filles ; il n'outragea point les
» époux ; et, au sein de la guerre, il soulagea
» les peuples, préserva les propriétés, proté-
» gea le commerce et l'industrie des provin-
» ces conquises. » Quelles plus belles paroles dans la bouche d'un ennemi !

Ce sont donc les funérailles du jeune guerrier que nous offre cette grande et noble pa-

ge de M. Bouchot. — L'ordonnance en est simple sans manquer de majesté. Le corps de Marceau est porté par ses amis fidèles ; des officiers, des soldats des deux armées lui servent de cortége, et leur douloureux silence exprime assez l'étendue de leurs regrets. — La manière de M. Bouchot est large ; sa touche accuse nettement les formes et les effets, et si sa couleur est un peu grise, un peu sourde même, dans cet ouvrage elle ne nuit pas à l'aspect général de la composition. Loin de là, elle imprime à cette scène je ne sais quoi de sombre et de religieux qui lui prête un caractère plus grave et plus solennel.

Quoique M. Bouchot eût obtenu en 1822, si ma mémoire ne me trahit point, un second premier prix de peinture (1), il n'avait, depuis son retour de Rome, donné à nos expositions que des ouvrages peu remarquables. Les *Fu-*

(1) Cette année-là il n'y eut point de premier prix : M. Debay obtint, comme M. Bouchot, un second premier prix.

nérailles de Marceau (1) le replacent au rang que lui promit son premier succès. Il entre aujourd'hui dans une voie de progrès d'où sans doute il ne s'écartera point à l'avenir.

Le *Boissy d'Anglas* de M. Vinchon couvre, comme le tableau précédent, un vaste espace des murs du salon privilégié; mais il ne le remplit pas aussi bien. Nous le disons à regret.

La scène que renferme ce cadre fut mise au concours quelque temps après la révolution de juillet: la composition de M. Vinchon obtint la palme qui lui fut vivement disputée par M. Court. Ce tableau était, dans l'origine, destiné à la décoration de la salle des séances des députés; quelques personnes assurent maintenant qu'on en a changé la destination. Que ceci soit vrai ou non, il nous semble et il nous a toujours semblé qu'on pouvait trou-

(1) Ce tableau a été commandé par le ministère de l'intérieur.

ver dans les annales de la révolution de 1793 un trait plus noble à reproduire et qui donnât une plus haute idée de la générosité du peuple français. Car ce peuple, sur la toile de M. Vinchon, est entièrement immolé au besoin de faire un héros d'un homme, dont, certes, nous ne contestons point les vertus, mais qui, dans la journée du 1er prairial an III, ne manifesta peut-être pas tout le stoïcisme que lui accorde l'historien du livret. Des témoins oculaires, derniers débris de l'époque à laquelle M. Vinchon a demandé les acteurs de son drame, disent que le courage de Boissy d'Anglas fut très-problématique dans cette cironstance. Nous ne prétendons point mettre, par notre opinion personnelle (qui ne saurait d'ailleurs être d'aucun poids dans ce débat historique), un terme à ces controverses; nous ne nous occuperons que de l'œuvre du peintre, et sous le rapport de la pensée, et sous celui de l'éxécution.

Eh bien! la pensée en est vulgaire, petite, étroite. L'artiste n'a point compris d'où venait

véritablement cette fureur dont le peuple était animé quand il immolait Féraud et portait en trophée ses dépouilles et sa tête. Le peuple, suivant M. Vinchon, aurait été poussé au meurtre d'un citoyen, d'un de ses représentans, seulement par l'appât de quelques pièces d'argent. J'en demande bien pardon à M. Vinchon, mais il faut pourtant le lui dire, s'il a lu l'histoire contemporaine, comment l'a-t-il lue? Ignore-t-il donc que tous les cultes ont leur fanatisme, que toutes les passions ont leurs excès, que tous les amours ont leurs licences? La liberté, ce besoin de l'homme, la liberté eut son culte aussi ; elle eut ses sectaires et ses amans, les uns terribles, les autres aveugles ; et, dans la lutte qui s'était établie entre eux et le despotisme, leur bras a pu se souiller de sang, leur main a pu donner la mort, mais ce fut pour le triomphe de cette liberté si chère, si nécessaire à tous, et non pas pour une misérable poignée d'or!

Voilà pour la pensée. Voici pour l'exécution :

L'ordonnance de la scène est incomplète. Les groupes y sont sans unité. La lumière y est distribuée sans aucun effet bien compris; elle papillotte, elle se tourmente sans produire de grandes et d'heureuses masses. Dans le coin du tableau, à droite, un homme assis, distribuant froidement de l'argent au peuple, est un véritable contre-sens. Boissy d'Anglas assis lui-même comme les sénateurs de Rome attendant, sur leurs chaises curules et sous les portiques de leurs palais, l'épée des Gaulois, manque de vérité. Dans cette journée d'effervescence, sur ce théâtre où régnaient le tumulte et la confusion, personne ne pouvait, ni ne devait être assis : tout le monde était de bout! Ce jeune officier tombant percé de coups au pied de la tribune aux harangues, ce jeune officier, posant comme à l'Académie, ou comme le ferait un soldat bien appris du Cirque-Olympique, tout cela est hors du vrai, et, dans une composition de ce genre, tout ce qui n'est pas vrai est de mauvais goût.

Il y a cependant d'assez belles parties dans

cet ouvrage : les fonds en sont bien entendus ; et quelques figures, entr'autres celle de l'homme qui défend l'approche de la tribune, sont bien modelées et d'un beau mouvement. Certes, on retrouve dans cette immense page des détails qui ne peuvent appartenir qu'à un habile pinceau ; mais, nous le répétons, l'effet et l'ensemble, et comme pensée, et comme art, semblent n'avoir point été assez prévus ni assez médités par l'artiste. Avec plus de réflexion sans doute ; et, malgré les difficultés que présentait un tel sujet, il était possible d'obtenir d'autres résultats. (1)

Un père brûlé d'une incestueuse flamme, une fille, un fils parricide, une épouse offensée,

(1) La gravure de ce tableau a été confiée à M. Girard. Ce grand travail est près d'être terminé, et, sous plus d'un rapport, il devra satisfaire à toutes les exigences. Cette planche capitale, dont M. Morlot est l'éditeur, a coûté 25,000 f. ; elle a été exécutée sur une réduction du tableau peint par M. Vinchon lui-même et dans laquelle il a introduit quelques figures accessoires.

un amant irrité s'associant à leur vengeance, tout ceci c'est l'histoire de la déplorable famille des Cenci dont M. Schopin nous offre les *Derniers momens* dans un tableau d'un mérite capital.

Les assassins de Francisco Cenci, escortés par les pénitens noirs, sont prêts à quitter l'église où ils viennent d'adresser leurs dernières prières au dieu de miséricorde. Béatrix, fatal objet du sacrilége amour de son père, est au milieu d'eux, agenouillée, belle et pâle, attendant la mort comme une vierge martyre. Chacun des personnages qui se groupent autour d'elle a le sentiment profond de sa position individuelle. Les figures sombres des pénitens, dont la longue procession se déroule dans l'église, impriment à l'action un caractère grave et terrible. Un peuple immense se découvre au loin à travers les arceaux du temple qui laissent passage à une lumière dorée, dont les reflets éclairent de la manière la plus pittoresque et la mieux entendue cette scène de deuil et de mort. Il y a quelque roi-

deur peut-être dans la pose et dans le dessin de la belle et jeune Béatrix. Or cela, ce tableau est d'une couleur harmonieuse, d'un pinceau ferme, et surtout d'un bel effet, et nous ne saurions en vouloir au peintre, après avoir rendu avec tant de vérité l'expression des divers acteurs, d'avoir mis quelque étude à rendre les plis et les nuances des étoffes soyeuses dont plusieurs des personnanages sont habillés. Je ne sais point pourquoi on voudrait interdire à l'artiste d'être vrai en toute chose, dans le costume comme dans le caractère des individus.

Mais je m'arrête ici. M. Ary Scheffer attend le tribut que je lui dois aussi bien que vous qui me suivez au Salon. Il faudrait n'avoir pas d'yeux, pas de cœur, pas d'ame, pour ne point contempler avec le plus doux ravissement cette divine page où il vient d'écrire l'un des épisodes les plus touchans du poëme de Dante. J'aurais dû tout d'abord vous parler, il est vrai, de M. Scheffer et de son œuvre, si l'ordre, dans lequel j'inscris des noms sur les feuil-

les fugitives de ce livre, marquait les rangs; mais que celui de M. Scheffer vienne avant, vienne après dix ou vingt autres, sa place au Salon de 1835 sera toujours la plus belle. Vous le savez, vous, à qui je m'adresse et peut-être même vos éloges l'ont-ils déjà appris à l'artiste. Il ne me tiendra point rigueur, parce que son nom ne se sera présenté que le quatrième à ma plume.

Heureux traducteur de Goëthe, il nous avait, dans les dernières expositions, rendu Faust, et Méphistophélès, et l'innocente Marguerite, l'un, avec toute sa sombre science et ses passions d'homme; l'autre, avec son infernale ironie, et la dernière, avec ses larmes, avec son amour, avec sa craintive pudeur. Aujourd'hui, il devient l'interprète d'Alighiéri. Il nous conduit sur ses pas dans le second cercle de l'enfer, et, là, il montre à nos yeux deux ombres

» Qui, d'un essor égal se dirigeant vers nous,
» S'abandonnent aux vents plus légers et plus doux.
» Comme on voit s'élancer sur leurs ailes rapides

» Au doux nid des amours deux colombes timides,
» Ces ombres, que fuyait tout espoir de pardon ;
» Accourent..... (1)

L'une d'elles est Françoise de Polenta, dont la main fut donnée, sans son cœur, à Lancioto prince de Rimini, laid et difforme ; l'autre est Paul, jeune, sensible et beau. Frère du malencontreux époux, il fut tendrement aimé de Françoise. Tous deux frappés ensemble d'un coup mortel, ensemble ils souffrent, ils gémissent; mais le trépas n'a pu séparer ceux que l'amour avait unis.

Comment faire l'analyse du tableau de M. Scheffer ? C'est une tâche bien difficile, car il est plein de ces idéales beautés qui toutes échappent à l'intelligence froide et raisonneuse du critique. Tout y est de sentiment, tout y est empreint de la poésie la plus attachante; on ne peut donc consulter que le sentiment pour juger cette nouvelle production, et le sentiment, quoiqu'on fasse, dégénère en admiration. Que si l'on me demande maintenant

(1) Traduction d'Henri Terrasson.

quel rang il faut assigner à cet ouvrage parmi ceux de M. Ary Scheffer, je ne balancerai point à dire que je le place, sans croire être injuste envers les autres, au-dessus de tous ceux qu'il a exposés jusqu'à ce jour. A ce goût exquis, supérieur, qui marque d'un caractère indélébile ses meilleures compositions, celle-ci joint cette perfection dans le travail, ces beautés d'exécution que bien des fois nous demandâmes à M. Scheffer. Aujourd'hui il a voulu montrer ce qu'il pouvait et ce qu'il était, car dans sa *Françoise de Rimini*, il est tout ensemble homme de génie, artiste et praticien habile.

Sous un roi faible et craintif, dont il alarmait la défiance à tous propos, dont il éveillait les soupçons, même contre sa mère et contre sa femme, sous un roi à qui la flatterie a donné le nom de *Juste*, et dont la pusillanimité a autorisé tant de fois de cruelles et sanguinaires injustices, sous Louis XIII enfin, Richelieu ne fut, à vrai dire, qu'un maire du palais en barrette. Tout se fesait par lui

Il décidait de tout, même du sort de la mère du monarque, de la veuve d'Henri-le-Grand, qu'il fesait mourir dans l'exil et dans la misère, frappant en elle à la fois et sa reine et sa bienfaitrice !

Richelieu, que le chapeau de cardinal et le rochet d'évêque ne mettaient pas à l'abri de tout esprit de concupiscence, avait arrêté sur l'épouse de son souverain ses désirs impurs. Il voulait la faire servir à ses plaisirs, pour l'humilier ensuite et la tenir dans un honteux esclavage. Anne d'Autriche, jeune, vive et presque étourdie, devina les intentions du perfide ministre et s'en vengea en femme espiègle plutôt qu'en reine; mais Richelieu, la rage dans l'ame, se promit de faire payer cher à l'imprudente une innocente mystification. Il tint sa promesse, car il parvint à lui ravir la confiance de Louis XIII.

« Cette princesse entretenait depuis long-
» temps un commerce secret de lettres avec
» la reine d'Angleterre, le cardinal infant,
» le duc de Lorraine et les autres princes ses

» parens ou ses amis, quoique alors ils fus-
» sent en guerre avec la France. » (1)

Informé de cette correspondance, Richelieu la signala au roi comme un acte attentatoire à sa dignité de monarque et d'époux: il arracha de lui l'ordre de faire sans délai visiter tous les papiers de la reine. Le chancelier et l'archevêque de Paris furent chargés de mettre cet ordre à exécution. Aussitôt ils se transportèrent au couvent du Val-de-Grace où la reine se retirait souvent, parce qu'elle y était moins observée qu'à la cour. Ils pénétrèrent dans son appartement au moment où elle s'y trouvait entourée des religieuses et de ses filles d'honneur.

Voilà le moment qu'a choisi M. Beaume pour le sujet de son tableau. Cette donnée est peu dramatique en elle-même; on n'y trouve point cet intérêt de deuil et de larmes dont était si rempli le cadre (2) où la dauphine

(1) Histoire de Louis XIII.
(2) Exposé en 1834.

mourait si jeune en appelant les bénédictions du ciel sur ses enfans qui devaient bientôt la suivre dans la tombe! Par cela seul, cette composition offrait à l'artiste plus de difficultés, mais il nous semble les avoir toutes surmontées avec intelligence. L'indignation de la reine est noble et sans excès, énergiquement exprimée et par la fierté de son regard, et par le mouvement convulsif de sa main qui froisse un papier. L'embarras de l'archevêque, l'importance magistrale du chancelier sont rendus avec beaucoup de vérité. Les religieuses qui prient ou se tiennent debout près de la reine, une jeune et belle fille prosternée à ses pieds et n'opposant, dans son impuissante colère, que des pleurs aux offensantes paroles que le chancelier fait entendre à la princesse: voilà ce qui répand sur cet épisode l'intérêt qu'il était susceptible de recevoir, le seul qu'on pût lui donner et qu'il était, nous le répétons, difficile d'obtenir.

La couleur de ce tableau est harmonieuse et tranquille; elle ne manque cependant ni de

vigueur, ni de transparence. Des tons fins, une touche libre sans licence, arrêtée sans sécheresse, des détails tracés avec une intelligence facile : voilà ce qui recommande ce nouvel ouvrage de M. Beaume. Des Aristarques, peu habitués à lui prodiguer l'éloge, ont dit de lui qu'il était en progrès. Ils doivent, en effet, reconnaître qu'il marche et s'avance à grands pas vers le but glorieux où ses constans efforts et les suffrages des amis de l'art doivent le faire arriver bientôt.

Jeanne d'Arc, arrivant sur la place de Rouen, par M. Henri Scheffer. L'infortunée guerrière a subi les hasards des combats, ou plutôt elle a éprouvé ce que peut la basse trahison ! Elle n'est plus la bergère inspirée, entraînant sous sa noble bannière l'élite des soldats français ; elle n'est plus l'héroïne triomphante, chassant les Anglais devant elle, et conduisant à Reims le roi qui, plus tard, ne devait pas la sauver d'un horrible trépas ! La voilà, seule, désarmée, captive, condamnée, entourée de quelques prêtres dont elle n'a pas

besoin, car son cœur est pur comme son corps. Aucune souillure ne la rend indigne de la miséricorde divine! Aussi, voyez quelle douce sérénité brille sur son front virginal : elle n'a ni remords, ni crainte ; et si quelque tristesse se lit dans ses regards, c'est qu'elle s'occupe de cette France que de longues dissentions doivent déchirer, affaiblir encore..... c'est qu'elle songe à l'ingratitude et à la méchanceté des hommes !

Elle est là, debout sur la charrette des criminels. A ses pieds un moine, un moine qui l'a trahie! il se prosterne et lui demande merci! La place est remplie de peuple, de hérauts d'armes, de soldats. — Dans l'éloignement on découvre le tribunal pervers, sacrilége, qui a condamné la noble pucelle, et qui veut jouir du spectacle affreux de son agonie. Jeanne promène sur tout ce qui l'environne un regard tranquille et serein. Ses traits sont ceux d'une beauté commune, d'une simple paysanne ; mais, dans ses yeux, se peint une ame élevée et candide. Dans ses yeux, il y a un

rayon du ciel. La fille des champs est déjà une élue du Seigneur!

Voilà comment et sous quel aspect l'habile pinceau de M. Henri Scheffer nous offre cette immortelle Jeanne, qui, dans la retraite de Compiègne (1), tomba au pouvoir des Anglais par l'imprudence ou la déloyauté de Guillaume de Flavy, gouverneur de la place. Elle fut prise par un gentilhomme picard, qui la vendit à Jean de Luxembourg, qui lui-même la revendit ensuite aux Anglais pour la somme de 10,000 livres et 500 livres de pension (2).

Sur le bûcher elle prédit aux Anglais que le bras de Dieu s'appesantirait sur eux bientôt, et jusqu'à son dernier soupir elle fit des vœux pour la France (3).

(1) Le 24 mai 1430.
(2) Mézeray.
(3) On raconte que son cœur fut trouvé tout entier parmi les cendres, et quelques historiens, amis du merveilleux, ajoutent qu'une colombe blanche, en signe de l'innocence et de la pureté de Jeanne, s'envola du sein des flammes.

Le tableau de M. Scheffer, dans des dimensions fort retrécies, est traité, sous le rapport de la connaissance des temps, des mœurs et des costumes de l'époque, avec la plus scrupuleuse fidélité historique. Le mouvement des principaux personnages est naturel, expressif, et les groupes sont disposés dans le cadre de la manière la plus pittoresque. La touche de M. Scheffer est d'une exquise finesse, son crayon d'une pureté irréprochable, son coloris plein de suavité et d'harmonie. Il ne manque à cette production si remarquable que des tons un peu plus chauds, qui, nous le croyons du moins, auraient donné plus de saillie à quelques parties de cette scène, d'ailleurs si bien composée et si bien entendue.

M. Scheffer a exposé, de plus, au Salon, un portrait fort beau du docteur Marjolin, dont nous nous occuperons plus tard.

M. Gigoux conçoit promptement, il exécute de même. Il y a quelque chose d'abrupte, d'incomplet dans sa pensée comme dans sa peinture. Sa fougueuse fécondité lui fait jeter sur

le métier des compositions qu'il ne prend le temps ni de coordoner, ni de polir, ni d'achever. Telle est celle où il nous fait aujourd'hui assister aux *Derniers momens de Léonard de Vinci*. Soutenu par le roi François Ier, dans les bras duquel il mourut, dit-on (1), le peintre illustre va recevoir la communion sainte des mains d'un vénérable prêtre. Deux dames jeunes, et qu'à la richesse de leurs vêtemens on peut supposer appartenir à la cour du galant monarque, agenouillées et priant pour le pauvre agonisant, occupent le premier plan à gauche. Le prêtre, assisté de deux clercs, qui tiennent des torches de cire allumées,

(1) Ce fait, avancé par Vassari, a trouvé beaucoup de contradicteurs. Le roi était à St-Germain-en-Laye près de la reine qui venait d'accoucher, occupé d'ailleurs de graves intérêts politiques quand Léonard de Vinci mourut, le 2 mai 1509, dans le palais de Clou, à Amboise (et non pas à Fontainebleau). Il est donc peu probable que François Ier ait tout quitté pour venir recevoir les derniers soupirs du peintre qu'il protégeait.

s'avance et porte le viatique au moribond. Dans le fond, se pressent à la porte de la chambre, les amis de Léonard et des courtisans.

Telle est l'ordonnance de ce tableau. — La personne du prince est commune, d'un dessin lourd et d'un mouvement malheureux. Celle des dames manque d'élégance, de grace et d'amabilité. Ce sont de pesantes bourgeoises qui ont emprunté les habits de la belle Féronnière ou de la Joconde. La figure de Léonard de Vinci n'est elle-même qu'une indigeste réminiscence du magnifique St-Jérôme du Dominiquin. Je ne sais pourquoi, d'ailleurs, M. Gigoux a cru devoir nous présenter dans une nudité presque complète le corps jaune et décharné de ce vieillard; si c'est pour nous prouver sa science à rendre les détails anatomiques, nous devons lui dire que nous ne lui savons aucun gré de cet excès de conscience; sa réserve nous eût paru de bien meilleur goût et surtout plus conforme aux convenances. Car on nous persuadera dif-

ficilement que Léonard de Vinci, eût-il été réduit au plus entier affaissement, n'ait pas demandé de paraître dans un état plus décent devant son prince, devant les dames et les seigneurs de la cour, devant le pieux ecclésiastique qui venait l'aider à mourir en bon chrétien. Indépendamment de ces fautes graves, il en est une autre que nous ne pouvons nous dispenser de signaler dans cet ouvrage, c'est l'absence de toute perspective aérienne. Les figures des derniers plans ont autant de volume, et, pour ainsi dire, plus de saillie que celles qui occupent les premières lignes.

Cependant, cette critique sévère, et trop motivée peut-être, ne nous empêche point de constater que la tête du prêtre est d'un beau caractère, que ses vêtemens blancs, la nappe qui couvre l'autel improvisé, la riche étoffe des rideaux du lit, sont d'une bonne et solide couleur, d'une touche habile et large. Certes, ce sont là des échantillons où l'on reconnaît un homme de talent; mais, comment se fait-il que M. Gigoux, dont l'esprit, dit-on, s'est

enrichi de tous les trésors de l'étude, laisse dans ses œuvres ce mélange affligeant de défauts et de beautés, comment se laisse-t-il aller à des incohérences qu'on ne peut ni qualifier, ni comprendre? (1)

Les peintres de Louis XV avaient rapetissé leur art au goût frivole de leur maître. Il ne fallait à la cour licencieuse de ce prince que de riantes images, que des scènes de volupté et d'amour. On chercherait en vain dans les ouvrages de cette époque aucun caractère grave, aucune intention morale, aucun but philosophique : les bergers, les nymphes, les zéphyrs étaient les héros qu'incessamment reprodui-

(1) Ce jeune artiste enrichit de vignettes charmantes et aussi spirituellement que facilement dessinées, les plus importantes publications de la librairie actuelle. Le Gil Blas, dont les premières livraisons viennent d'être mises au jour, est, sous ce rapport, un petit chef-d'œuvre d'élégance et d'esprit incisif. Cet ouvrage ne fera pas moins d'honneur au talent du peintre qu'au goût de l'éditeur, M. Paulin. Le Gil Blas est appelé à un immense succès.

saient pour M^{me} Pompadour les artistes courtisans.

La peinture était dans cette voie étroite, occupée de ces aimables riens, quand apparut David. On sait quelle révolution son génie mâle et sévère, ses inclinations républicaines opérèrent soudain dans son art. Sous son inflexible crayon, le dessin s'épura, s'aggrandit, s'éleva au dernier degré de la beauté antique; mais la peinture de David, comme celle de ses émules, fut véritablement de la peinture plastique. Il était réservé à M. Gros d'animer, par la vigueur de son coloris, cette peinture si grande et si noble, mais si froide jusqu'à lui. *Les pestiférés de Jaffa, Napoléon visitant le champ de bataille d'Eylau, Charles-Quint à St-Denis*, apprirent à la nouvelle école quelles ressources, quelle magie présentait la couleur. L'enthousiasme général accueillit ces magnifiques compositions, et rien de ce qu'on a fait depuis n'a été mis au-dessus. Nous ne trouverons point en cela de contradicteurs sans doute. Comment donc, plein de ces sou-

venirs si glorieux pour l'artiste, le critique aurait-il le courage de lui demander aujourd'hui compte des imperfections que l'on peut saisir dans les deux tableaux qu'il vient d'exposer au Salon (1)? Il y aurait à cela non pas seulement de l'inconvenance, de l'absurdité, mais encore de l'ingratitude. Car l'école actuelle doit trop à M. Gros, il en a porté trop loin la gloire et la réputation, pour que cette école et ceux qui la protégent, et ceux qui aiment à la fois et l'art et les hommes dont les talens ont été adoptés par le pays tout entier, ne repoussent d'un commun accord tout ce qui pourrait, dans cette circonstance, affliger l'illustre peintre!

Corneille, le grand Corneille à qui nul encore ne dispute le titre de GRAND, fit les *Horaces*, le *Cid*, *Rodogune* et *Cinna* avant *Agésilas* et *Attila*. Qui blâme les ouvrages de sa vieillesse? personne; et tout le monde admire les vigoureuses créations de son jeune âge.

(1) Hercule et Diomède. — Acis et Galathée.

CINQUIÈME LETTRE.

26 mars.

MM. AMIEL, GUDIN, LEPOITEVIN, L. GARNERAY, MOZIN, WATELET, BIDAULD, J. V. BERTIN, DAGNAN, DUPRÉ, HUET, STEUBEN, A. JOHANNOT.

Etre ou n'être pas dans le salon carré, c'est pour certains peintres une question de gloire ou de honte, de vie ou de mort; ils sollicitent la faveur d'être admis dans le *sanctum sanctorum* avec autant d'insistance qu'on en peut

mettre aujourd'hui à refuser un ministère. Dès qu'ils se voient appendus aux lambris du salon privilégié, ils rêvent l'immortalité, et l'immortalité leur échappe, hélas! aussitôt que le public a fait irruption dans le temple. Ceci pourtant n'est pas vrai pour tous, et j'en connais plus d'un qui n'a pas besoin de cette marque de l'insigne déférence de messieurs les grands maîtres de l'exposition pour obtenir de nombreux et de justes suffrages.

Au reste, il en est au Musée comme dans le monde. Là, comme ici, le mérite et le talent sont à la porte, et dans le Salon l'ignorance et la sottise se pavanent dans toute la quiétude de leur imbécille orgueil. Certes, dans ce vestibule, où la foule passe si vite pour arriver plus tôt dans l'arène consacrée, il y a quelques excellens ouvrages à qui nos louanges arriveront : si ce n'est aujourd'hui, ce sera demain; et dès cette heure même, nous ne franchirons pas le seuil de la seconde enceinte sans nous arrêter devant *une étude*, attachée là sous le numéro 24.

Cette étude est de M. Amiel : c'est un portrait de jeune fille. Douze ou quatorze ans forment son âge. Un nuage d'innocence s'étend sur ses yeux d'azur, dont le regard est si serein et si doux. Que sa pose est molle et gracieuse! que son cou délié porte bien sa tête virginale! quelle candeur brille sur son front! comme ses beaux cheveux, tressés en nattes soyeuses, entourent et font valoir les contours arrondis de son visage charmant! quel amoureux pinceau a dessiné ses doigts si délicats, ses mains de formes si pures! Cette angélique figure atteste à quel point M. Amiel étudie et calcule les effets de la nature, et en même temps avec quel bonheur sa touche moelleuse et animée sait les rendre. Il faut cependant que cet artiste se défie de son propre rigorisme. Plus sévère à lui-même que ne le serait le censeur le plus malveillant, il n'est jamais satisfait de son travail. Sans cesse ses yeux interrogent sa toile, sans cesse son pinceau veut épurer ce qui est déjà bien pur; sans cesse il revient, mécontent

de lui, vers son chevalet. Qu'il y prenne garde! il faut à tout des bornes, et cet excès de perfection qu'il cherche, qu'il veut atteindre, pourrait, en dépit de lui-même, l'entraîner trop loin. Dans les œuvres d'art il faut laisser une part à la liberté de l'inspiration.

Mais nous sommes dans le salon, et le premier tableau sur lequel se portent mes regards est de M. Gudin.

C'est *un coup de vent dans la rade d'Alger.* (1).

« La *Syrène* se disposait à faire voile pour
» la France, remorquant à sa suite deux che-
» becks, chargés de soldats, dont la plupart
» étaient malades. Tout à coup un vent vio-
» lent agita la mer, un courant fortement éta-
» bli entraîna à la côte les chaloupes de re-
» morque, dont les rameurs faisaient d'inu-
» tiles efforts. La vague se soulevait avec tant
» de furie, que plusieurs embarcations furent

(1) 7 janvier 1831.

» brisées en s'approchant de la frégate, qui
» courait elle-même, avec les chebecks, les
» dangers les plus imminens; elle chassait
» sur ses ancres, rompait ses câbles, brisait sa
» grande vergue, perdait son gouvernail. »

Telle est la scène d'épouvante et de deuil qu'avait à peindre M. Gudin. A-t-il accompli sa tâche avec une énergique vérité? A-t-il donné aux soldats malades la résignation du désespoir; aux matelots qui manœuvrent, aux officiers qui commandent, cette activité qu'un grand péril devait inspirer aux uns et aux autres? La nue est-elle assez pleine de tempêtes? la mer est-elle assez courroucée? Dans ce ciel de cinabre et de feu, le soleil ne répand-il point assez de lugubres clartés sur ce grand cercueil découvert que repoussent, que heurtent les vagues, et qu'elles vont couvrir peut-être d'un linceul mortuaire?

Voilà ce que je me demande devant le tableau de M. Gudin, et ma conscience d'homme et mon ame émue me répondent affirmativement : Oui, M. Gudin a rendu ce drame

avec un poétique pinceau, avec une puissance de couleur que nul ne saurait lui contester !

L'aristarque froid et gourmé qui viendrait demander à ce cadre une étude bien exacte de la forme de la vague, de la pose et du dessin des mille figures que l'artiste a jetées dans son vaste chebeck, n'aurait compris ni le tableau ni la pensée du peintre. Comment pourrait-il juger ce qu'il n'aurait pas senti, ce qu'il n'aurait vu qu'avec ses yeux ou sa loupe de censeur?

Le scalpel de la critique n'épargne point depuis quelque temps les ouvrages de M. Gudin : elle les dissèque avec la plus impitoyable rigueur. Que M. Gudin s'en console ; il subit l'une des conditions attachées au rang où il s'est élevé de prime abord. Placé par son propre mérite au plus haut degré de l'échelle, mille rivalités envieuses voudraient l'en faire descendre, elles prennent là un soin bien superflu! (1)

(1) Un des plus absurdes antagonistes de cet artiste fut

Le soleil d'or de M. Lepoittevin luit où blanchissait l'année dernière la lune d'argent de M. Tanneur. M. Lepoittevin n'est guère plus vrai que M. Tanneur; son canot et sa barque ne sont guère plus en perspective que les vaisseaux de M. Tanneur. Ses vagues, qui sont tombées toutes faites et sans mouvement de sa palette sur sa toile, ressemblent à une pièce de satin vert changeant, jetée aux vents, comme les eaux de M. Tanneur ressemblaient à une gaze noire lamée d'argent.

obligé, dans une circonstance, de lui rendre un singulier hommage. Cet aristarque de ruelles était dans un port de mer, et peintre de portraits; il ne trouvait plus de visage à outrager dans la ville, lorsque débarqua de *la Camilla* un baronnet. Il venait sur le continent exprès pour acheter une marine de Gudin. Le *portraiteur* en est informé; il écrit à M. Giroux, il lui demande *un Gudin*. Un Gudin lui est envoyé, et mon homme de le copier avec une ardeur que stimulait l'appât des guinées de l'Anglais. L'industriel porta si loin l'imitation que son pinceau écrivit au bas de sa croûte un nom qu'elle déshonorait : le nom de Gudin! Et il échangea cette fausse monnaie contre l'or du confiant insulaire. La plaisanterie n'aurait pas été de trop mauvais goût en raison de l'acheteur, sans la signature. Avec la signature vous savez tous comment cela s'appelle !

Cependant, il y a une certaine adresse de pinceau dans tout cela, surtout dans l'arrangement des figures ; il y a dans tout cela encore une sorte d'harmonie, qui, en laissant le goût peu satisfait, sait duper un moment les regards de la multitude.

La pêche aux alôses de M. L. Garneray est d'une meilleure couleur que les tableaux du même genre qu'il nous offrit en 1834. L'effet de cet ouvrage est piquant; le ciel est fin et transparent de tons. La touche de l'artiste nous semble cependant encore un peu molle, et la lumière trop éblouissante dans quelques parties de sa composition.

Le *naufrage d'un dogre prussien*, par M. Mozin, est plein de nature. Ce sont bien là ces nuages noirs et pesans qui descendent quelquefois sur la mer, et semblent, avec elle, vouloir ensevelir les vaisseaux qu'ils menacent d'une tempête prochaine. Le mouvement des eaux n'a rien d'exagéré, rien que n'aient pu voir ceux qui ont navigué ; mais nous retrouverons dans la galerie d'autres ou-

vrages du même peintre dont nous aurons à louer, comme dans celui-ci, la touche franche, la couleur vraie et des figures toujours mises en action avec beaucoup d'intelligence.

M. Watelet disputa pendant bien long-temps le sceptre du paysage à MM. Bertin, Bidauld et Demarne. Il s'était créé un genre à lui, genre spirituel et brillant d'effet; mais jamais ou presque jamais vrai. Aujourd'hui on demande, avant toute chose, aux ouvrages de l'art, d'être vrais, et cette qualité manque au tableau qui porte le numéro 2154. Cependant c'est l'œuvre d'un adroit pinceau.

Je regrette d'être obligé de m'arrêter devant *Bianca-Capella*. La prétention à l'histoire va mal à ce petit cadre. Il n'est pas possible de faire de plus pauvres figures, en y comprenant ou sans y comprendre celle d'un guerrier qui court au grand galop sur un cheval de bois; et quant au paysage, il est presque aussi choquant que les personnages. Si la lune brille avec tant d'éclat, qu'il n'y ait rien, qu'il ne puisse rien y avoir de mys-

térieux dans aucune partie du tableau, comment les lampes qui éclairent les portiques du palais, là bas, dans le fond, peuvent-elles jeter des clartés si vives? Cette observation est d'un esprit bien vulgaire, je le sais; quoi qu'il en soit, elle ne paraîtra pas dépourvue de sens à M. Bidauld.

Quelque classique que puisse être M. J.-V. Bertin, quelque sévère même que soit son goût en ce genre, *une Vue prise dans le golfe de Naples*, sur les hauteurs de Castellamare, ne peut être l'ouvrage d'un homme ignorant les grands et beaux effets de la nature. On découvre à l'horizon les promontoires de Procida et d'Ischia. Sur le premier plan, les habitans du pays se divertissent, boivent et dansent. Les fonds de ce paysage sont riches et présentent les plus heureuses lignes. Les figures des paysans qui s'ébattent à l'ombre de vieux arbres, sont traitées avec infiniment d'adresse et de grace. Il y a de la lumière, du soleil, de l'air dans cette composition, et l'œil se promène avec ravissement sur tout ce ma-

gnifique pays. Si dans quelques endroits, le coloris, a un certain goût de l'école de l'empire, nous n'avons pas la force d'en faire apercevoir M. Bertin; car, certes, il y a assez de grandeur et de poésie dans son œuvre pour qu'elles nous dérobent ce qui peut y manquer de vérité.

Ce n'est point en dehors de la nature que M. Dagnan cherche ses effets; ce n'est point par l'absurde manie de faire de l'extraordinaire qu'il attire nos regards: il suit une route plus sûre pour arriver à une réputation méritée. Il observe, il étudie, et son pinceau arrête sur la toile, avec une incontestable fidélité, les aspects qui dans leur ensemble, aussi bien que dans leurs détails, lui présentent les arbres des forêts, les gazons, les ruisseaux, les nuages se balançant dans le ciel, et les rayons du soleil glissant sur l'herbe fraîche ou dorant la cime des chênes séculaires. Une *forêt* que ce peintre a exposée sous le numéro 472, justifie pleinement ce qu'ici nous disons de sa manière de sentir et de son talent d'exécution.

Dans les pacages du Limousin, l'horizon a peu d'étendue, sans doute, et des nuages plâtreux pèsent sur un ciel de l'azur le plus froid. C'est, du moins, ce que pourrait nous faire croire une vue de ces pacages que nous devons à M. J. Dupré. Cet artiste, si plein de vigueur, doué d'organes si intelligens, veut-il, en paysage, en venir au point où est arrivé en portrait M. Lépaule? Ne lui suffisait-il pas d'être vrai, d'avoir une touche large, nourrie, solide, veut-il encore de l'étrangeté ? Qu'il se défie de cette inclination, elle le mènera loin et je n'en donne pour preuve qu'un certain ciel que, dans un cadre dont le numéro échappe à ma mémoire, il a bâti dans la forme et dans la couleur de celui qui écrasait les Cimbres avant que Marius ne les eût défaits ! (1)

M. Huet ne s'arrête point dans le chemin où il est entré l'année dernière. Personne, sans doute, n'a oublié sa vue d'Avignon : Eh bien! ne croyez point qu'il ait fait un pas en

(1) Tableau de M. Decamps, exposé en 1834.

arrière; ne croyez point que, soucieux d'une critique désintéressée, il ait réfléchi sur ce que ses ouvrages avaient de bizarre et de choquant; non, il n'a pas eu cette raison; et voila qu'il jette comme un défi, au critique découragé par une si singulière obstination, la *maison d'un garde*, maison, sans doute, dont les habitans doivent être, à l'heure qu'il est, asphyxiés, et vous me tranquilliseriez beaucoup sur le sort de ces honnêtes gens, si vous pouviez me dire comment un peu d'air arrivera jusqu'à eux!

Il y a des sujets frappans qui, sans nul effort de l'art, attirent tous les regards et font sur la multitude une impression profonde. Aucun autre plus que *la bataille* désastreuse *de Waterloo* ne pouvait être pour nous plein de cet intérêt saisissant. On s'arrête, on se presse, on s'interroge des yeux, on s'attendrit devant l'ouvrage de M. Steuben. Ce n'est point l'art qu'a déployé le peintre dans cette composition; ce n'est point la magie de sa couleur qui produit dans nos âmes cette émo-

tion vive et soudaine. C'est le sujet, c'est la vue de cet homme si puissant, si redoutable, lui qui fut si long-temps la fortune de la France ! abandonné maintenant par la victoire et livré par la trahison.

Le tableau de M. Steuben offre néanmoins quelques beaux détails.—Le soldat qui, blessé mortellement, cherche, en tombant, à combattre la résolution désespérée de son Empereur; l'expression forte et douloureuse imprimée sur tous les traits de celui-ci; l'officier qui, percé de coups, chancelle et meurt auprès de lui;— un Ecossais dont le visage est ensanglanté; tout cela est d'un homme dont les pensées ont de l'élévation;—mais le mouvement du cheval que monte Napoléon n'est point vrai; le dessin de quelques figures n'est pas assez arrêté; même dans quelques endroits il laisse à désirer plus de correction; enfin, les teintes grises répandues sur les fonds donnent une sorte de monotonie à l'aspect général de cette scène qui, nous le croyons, aurait exigé d'ailleurs plus de développemens. Il fallait à la ba-

taille de Waterloo un cadre de trente pieds, et non pas une toile de chevalet! Le héros et l'évènement sont ensemble trop grands pour un espace si petit!

Le courrier Verner (1). Ceci est de l'histoire de ce matin, un fait Paris, raconté par le *Journal des Débats*, et sténographié par M. Alfred Johannot. Nous disons sténographié, ne trouvant pas d'autre mot pour traduire fidèlement notre idée. Il y a là toutes les indications d'une phrase; mais la phrase complète n'est pas écrite. Au reste, l'auteur de cet ouvrage n'y attache pas sans doute beaucoup d'importance; car il n'y a mis que ce que l'on ne refuse point à une ébauche à demi-terminée : le modelé, la couleur y sont à peine sentis. Toutefois, il est aisé de reconnaître que c'est l'œuvre d'une main intelligente ; et si ce cadre n'est appelé qu'a

(1) De service près de la voiture de LL. MM., il se blessa grièvement. Le roi lui donna les premiers secours, et lui fit une saignée, à laquelle il dut sans doute son salut.

figurer dans une chambre à coucher ou dans la tranquille enceinte d'un salon de famille, il n'y sera point déplacé. L'attrait principal qu'il doit avoir pour la personne à laquelle il appartient (1) est dans la ressemblance des personnages qu'il réunit.

Mais j'arrive au bout de cette lettre : elle est pleine, et je m'arrête.

(1) S. A. R. madame Adélaïde.

SIXIÈME LETTRE.

31 mars.

MM. PETITOT FILS, DEBAY PÈRE, DANTAN AINÉ, ETEX, DESPREZ, RAMUS, FEUCHÈRE, DESBOEUFS, CHENILLON, H. GARNIER, BOSIO NEVEU, GOURDET, BION.

Un homme de beaucoup d'esprit, habitué à soutenir des questions souvent fort paradoxales, par des moyens adroits et spécieux; à défendre, à gagner les causes les plus désespérées par l'entraînement de sa parole tou-

jours vive et toujours éloquente; un homme qui a écrit sur les beaux-arts avec plus de finesse qu'avec des connaissances réelles, a dit : « Un sujet entier rendu en sculpture, se-
» rait d'une solidité et d'un volume fatigant
» pour l'œil; on ne pourrait pas le parcourir
» comme on parcourt une simple figure... La
» sculpture a tenté quelquefois de grouper
» deux personnages; mais elle a rarement
» réussi, parce que le choc des formes est
» toujours désagréable, et qu'il ne faut pas
» plus accumuler les figures en sculpture que
» les couleurs en peinture (1). »

Nous ne comprenons pas bien positivement ces derniers mots de la pensée de l'ingénieux écrivain : c'est notre faute, et non pas la sienne, sans doute; mais s'il était moins haut placé, et qu'il se rappelât ces jours où il trouvait quelque attrait à nous entretenir de ses opinions sur les ouvrages de l'art, nous lui demanderions d'être son propre commenta-

(1) Salon de 1822, pages 146 et 147.

teur, car, sans commentaire, notre esprit obtus ne saurait saisir la justesse de son idée, si juste elle est. Nous lui demanderions ensuite, si, quand il signalait l'inconvénient, le danger d'assembler des solides en sculpture, il parlait avec une entière conviction? Ne voulait-il pas plutôt déjà essayer son pouvoir sur les esprits vulgaires, et ne lui semblait-il pas singulier de faire adopter, par la magie de son style, une véritable hérésie?

CASTOR ET POLLUX, LES LUTEURS, LAOCOON ET SES FILS, ne sont-ce pas là des sujets complets, des solides accumulés les uns avec les autres? De qui ont-ils jamais fatigué l'œil? Quel est l'homme assez malheureusement organisé pour n'en point sentir les admirables beautés? Ces chefs-d'œuvre de la statuaire antique ne se sont-ils jamais offerts au journaliste, qui, des bureaux du *Constitutionnel*, lançait l'anathême contre les groupes, en sculpture? n'avait-il jamais vu, à l'époque où il écrivait, les beaux marbres de Lepautre, représentant Énée, emportant de Troie, en cen-

dres, son vieux père et ses dieux; Aria retirant de son sein le poignard tout sanglant, et disant à Pétrus : *Cela ne fait pas mal !* Jamais Saturne et Rhée, Orythie et Borée ne s'étaient-ils rencontrés sur son chemin ? Il faut le croire; car, quelle que fût déjà sa vocation à émettre des opinions bizarres et fort contestables, il n'eût pas jeté si hardiment celle-là dans le public qui le lisait, et parmi les artistes de qui bien souvent il consultait le goût, la science, et dont il était presque toujours le docile écho. Mais, certes, quand il parlait ainsi, il n'avait pour inspirateur que sa folle imagination.

Quoi qu'il en soit, l'exposition actuelle nous ferait craindre que ce que nous n'aurions voulu attribuer qu'à un caprice, qu'à l'envie d'être singulier de la part du feuilletoniste, ne soit véritablement un système arrêté, car à peine si l'on y remarque deux groupes réunissant ensemble plusieurs figures. Le successeur de Colbert, en s'asseyant sur la chaise ministérielle, semblerait vouloir conti-

nuer sa thèse erronée, et, conséquent avec lui-même, il refuserait tout encouragement aux statuaires qui s'aviseraient de rêver un sujet composé, et d'en préparer le modèle en terre. Ceci est affligeant ! L'artiste doué d'une poétique imagination, et qui voudra prendre un noble essor, ne pourra plus reproduire ses inspirations, lorsqu'un sujet de plusieurs personnages éveillera sa pensée. Je dis qu'il ne pourra pas le reproduire, parce que (et il faut bien qu'on le sache) les ouvrages de ce genre coûtent énormément de temps et d'argent à ceux qui osent les entreprendre (1). La fortune du plus grand nombre n'est pas telle qu'elle puisse toujours leur permettre de tenter, à leurs frais, de pareils travaux. Si donc le ministère des arts leur retire son appui, il faut qu'ils brisent leur marbre, qu'ils jettent

(1) L'archange Michel, exposé au Salon de 1834, a coûté à son auteur deux ans de temps et neuf mille francs de dépenses. Ce groupe, qui aurait dû figurer dans la plus belle église de Paris, mutilé peut-être, est relégué dans quelque coin de l'atelier de M. Duseigneur.

loin d'eux leur ciseau, qu'ils meurent à la peine!

Quoi qu'il en puisse être, que M. Thiers, devenu ministre, ait ou non gardé sa rancune aux groupes composés, il est malheureusement trop vrai qu'il n'en est pas un seul au Salon d'aujourd'hui dont il ait ordonné l'exécution; et, chose déplorable, nous n'avons, dans tout le catalogue, rencontré que deux ouvrages de sculpture commandés par SON EXCELLENCE! à savoir : un tigre en bronze, par M. Barye, un buste de l'abbé Suger, par M. Elschoect. A de si minces largesses, on se prend à se demander si le budget des arts est si maigre, qu'il n'y ait rien à faire pour les pauvres statuaires? Mais non, le budget est gras, bien portant; il est assez magnifique pour que messieurs tels et tels, habiles praticiens en rosaces, arabesques, festons et guirlandes, riches, très-riches de leur patrimoine, en tirent d'énormes tributs; ils accumulent sur eux toutes les munificences ministérielles, et cent jeunes hommes, pleins

d'ardeur et de génie, attendent une justice distributive qui n'arrive point pour eux ! Victimes d'un si fatal oubli, ils s'en consolent par des épigrammes; car, chez nous, l'épigramme sut de tout temps consoler les pauvres et les opprimés; et j'en connais plus d'un, qui, quelquefois de maudissons lardant ses oraisons pour le patron qu'il maugrée, se dit :

« Cet homme assurément n'aime pas la *sculpture*. »

Mais laissons l'écrivain, l'homme, le ministre et ses antipathies et ses réflexions, et parlons enfin des ouvrages de nos sculpteurs.

Un pauvre pèlerin calabrais et son fils, accablés de fatigue, implorent l'assistance de la mère du Christ. Tel est le sujet d'*une invocation à la Vierge*, étude en plâtre de M. Petitot fils. Ce groupe est bien composé; les deux têtes, fort expressives, sont empreintes d'un profond sentiment de douleur et de confiance. Les draperies sont traitées fort largement, les mains, les pieds bien dessinés; enfin, comme idée, comme aspect pittoresque, ce groupe a

rempli les conditions les plus essentielles. Il intéresse comme sujet et satisfait comme art. Puisse-t-il désarmer la rigueur omnipotentielle du dispensateur des travaux officiels !

La séduction, par M. Debay père, est une élégante et gracieuse création. Ces jeunes figures agenouillées offrent aux yeux de suaves contours. Le séducteur est charmant, sa main carressante, qui, saisissant la main de l'innocent objet de son amour, veut l'attirer sur son sein, est du plus heureux mouvement. Si le marbre reproduit ce groupe avec tous les charmes dont le plâtre est déjà pourvu, ce sera une exquise production, une bonne fortune pour l'un des palais de la royauté.

La figure rieuse d'un *jeune chasseur jouant avec son chien*, due à l'habile ciseau de M. Dantan aîné, est, de quelque côté qu'on la regarde, délicieuse à voir ; les bras souples et frais, les cuisses et les jambes de cet adolescent présentent des lignes toujours belles, et le marbre, pétri en quelque sorte, plutôt que taillé par l'artiste, est devenu dans ses mains,

de la chair, de la chair animée, colorée; car la vie et tout ce qu'elle a d'aimable dans un garçon de seize à dix-sept ans, est repandue sur cet ouvrage. Un buste de mademoiselle Vernet (devenue, je le crois, la compagne de M. Paul Delaroche), buste où le marbre s'unit à l'albâtre, rappelle les créations de Canova. Otez à ce front ingénu sa *ferronière*, jetez sur ses cheveux de soie un voile flottant, et vous aurez une de ces vierges adorables dont le pinceau de Raphaël reproduisit si souvent les angéliques beautés.

M. Étex est resté fort au-dessous de lui-même dans une figure de Léda. La mère des deux immortels jumeaux est d'une nature si commune, qu'en vérité nous ne pouvons nous expliquer la fantaisie du maître des dieux. Il pouvait trouver mieux dans la première auberge de la Grèce, si toutefois auberges il y avait, quand florissait le vieil Olympe. Toute la personne de Léda manque de délicatesse; ses bras, ses mains sont empâtés, et ses pieds, ses pieds surtout, n'ont

jamais dû chausser un étroit cothurne. Du reste, l'abbé de Bernis, si positif dans ses vers musqués, se serait fort accommodé de ce groupe, sans doute; car, ainsi qu'Héro

Léda succombe, elle est, etc.

Lisez les poésies du cardinal-ambassadeur, du protégé de madame de Pompadour, pour avoir ma pensée tout entière !

Un bas-relief en marbre du même artiste, *Les Médicis,* n'a rien de l'exquise finesse de la sculpture des temps que le sujet rappelle. Le ciseau de M. Étex est resté pesant jusque dans les moindres détails. Son autre bas-relief de *Françoise de Rimini* est tout au plus bon pour la décoration d'un boudoir; il n'y a vraiment pas assez de style, assez d'amour dans cette scène. M. Étex, pour nous ramener à lui, a besoin d'un nouveau Salon.

J'aime les ouvrages de M. Feuchère. Ils parlent, ils disent tout ce qu'ils veulent, et ne disent pourtant que ce qu'il faut pour nous plaire et nous attacher. *Jeanne d'Arc*

sur le bûcher est du drame le plus saisissant : comme elle souffre, la pauvre fille, et pourtant, comme elle est résignée ! Ses mains se crispent, ses yeux se ferment ! Attends, pauvre enfant ! la flamme va dégager ton ame de ses liens matériels, et la couronne du martyre tombera sur ton noble front au séjour des anges. Une figure du célèbre orfèvre florentin Benvenuto Cellini est bien posée, bien ajustée. L'artiste tient dans une de ses mains un vase, chef-d'œuvre de ciselure. Il semble fier de son ouvrage : il a raison. M. Feuchère doit être satisfait du sien. Nous ne parlerons point du *Satan;* nous avons dit de cette œuvre tout ce qu'il était possible d'en dire dans nos lettres sur le Salon de 1834. Quant au *Raphaël,* nous lisons ces mots, écrits au crayon sur le marbre de la statue : *Non terminée.* Cette déclaration nous dispense de toute critique.

Une jeune fille en bronze rouge, de M. Desprez, est pour la vérité des détails, pour la fidélité gracieuse des formes d'un enfant

de douze ans, pour la mollesse de la pose, l'expression naïve des traits, un chef-d'œuvre de naturel. Accroupie sur la terre, elle présente dans une coquille à boire à un serpent. Son regard suit avec un vif intérêt, avec une attention pleine d'ingénuité les mouvemens du reptile. Oui, c'est la nature prise sur le fait, et reproduite avec une exactitude irréprochable. Comme l'*innocence* de M. Desprez est belle et vraie et simple! Comme l'*innocence* de M. Ramus est prétentieuse et froide et maniérée! Et pourtant M. Ramus est un homme de beaucoup de talent ; mais quelquefois on se trompe.

Il n'est guère possible, dans une figure de souveraine, entourée de ses langes royaux et des hochets de la toute-puissance, de faire la part du goût, et de l'art et de la pensée. Nous ne prétendons point en conséquence dire si *Isabelle II*, fondue par M. Ravrio, sur le modèle préparé par M. Desbœufs, peut ajouter ou non à la réputation de celui-ci. Mais nous arrivons devant son petit *pâtre du Liban*.

Il nous permettra de lui faire observer que chez les peuples de ces montagnes saintes, le caractère biblique des fils d' Abraham n'est point encore entièrement effacé. Or, le visage rond de son berger n'a rien de la couleur antique : c'est un petit pâtre des pacages de la vallée d'Auge, aussi bien que des plaines de la Beauce ou des champs de l'Angoumois. Pour l'agneau qu'il carresse, c'est du marbre tout pur, et rien de plus. J'en pourrais dire presqu'autant des membres de ce pauvre enfant, qui n'ont point assez de souplesse, ni assez de chaleur. M. Desbœufs a été plus heureux et mieux inspiré dans le buste de M. Géoffroy de Saint-Hilaire. C'est un ouvrage franchement exécuté, sans manière, sans prétention; c'est un bon ouvrage enfin.

Le jeune captif de M. Chenillon est d'un maigre dessin. S'il est jamais reproduit en marbre, puisse l'artiste lui donner plus de noblesse et plus le sentiment d'une courageuse résignation. Autrement, ce captif me rappellera trop quelque habitant d'une prison correctionnelle.

M. Bosio neveu, *dans une chasseresse pansant son chein blessé à une patte*, n'a moulé qu'un plâtre lourd et sans vie. Cette Diane improvisée et sans physionomie, c'est du plâtre dans toute l'acception du mot.

Écho n'est plus un son qui dans l'air retentisse,
C'est une nymphe en pleurs qui se plaint de Narcisse !

Quelle nymphe, grand Dieu ! que celle de M. Garnier. Jamais la Lorraine et l'Alsace n'ont envoyé aux amateurs du boulevard du Temple une géante taillée sur ce modèle-là. Et comme si ce n'était pas assez d'avoir donné à cette figure d'interminables cuisses, d'interminables jambes soutenant un corps qui n'est point en proportion avec elles, l'artiste a voulu que la pantomime de la triste fille fût aussi ridicule que le reste. Je ne sais pas comment l'érudit le plus habile, le plus ingénieux à nous expliquer les hiéroglyphes de l'Égypte, pourrait nous traduire ce mouvement de l'index de l'amante de Narcisse. Qu'il est heureux pour M. Garnier que son Écho soit

muette ! que de fâcheuses confidences elle lui ferait, si elle lui répétait tout ce qu'elle entend !

Ceci n'est, Dieu merci ! ni une chasseresse dans le style grec, ni une héroïne des métamorphoses d'Ovide : *c'est un jeune mendiant qui pleure sa marmotte.* Il n'a rien d'homérique, ni rien de trivial. Ce n'est point le mendiant d'Athènes ni de Rome, ce n'est point le pauvre importun qui vous harcelle à tous les relais où les messageries royales s'arrêtent, ou bien une misère qui vous poursuit de sa hideur, lorsque *vous montez la côte à pied.* Non, c'est un jeune enfant des montagnes : il a douze ans accomplis ; il vient de perdre toute sa fortune, sa marmotte meurt à ses pieds. Voyez comme il pleure bien, sans grimace ! que son expression est touchante ! comme sa pose est simple, et que pourtant il y a d'affliction dans la douce inclinaison de son corps !

La pensée qui créa cette naïve figure, la main qui en dessina les contours, qui donna

à des vêtemens communs des formes si bien accusées, si pittoresques, révèlent un homme habile et plein de goût: M. Gourdet verra (et notre prophétie ne sera pas menteuse, sans doute) sa statue appelée à figurer chez le prince royal, chez madame Adélaïde, chez le roi lui-même; *son petit pauvre* doit trouver place chez un puissant protecteur !

Mais d'ici nous voyons cette ravissante figure de *la poésie chrétienne*, noble création de M. Bion, qui nous donna l'année dernière un magnifique bénitier. La vue de cet ouvrage réveille en nous de profondes sympathies; il nous rappelle en même temps que nous avons à nous occuper de plusieurs groupes dont les auteurs ont emprunté leurs sujets aux saintes écritures. Nous voulons parler d'eux avec l'intérêt que leurs œuvres réclament. Ce sera l'objet d'une nouvelle lettre.

www.ingramcontent.com/pod-product-compliance
Lightning Source LLC
Chambersburg PA
CBHW071605220526
45469CB00003B/1124